王光祈編

中國音樂史 （上冊）

中華書局印行

總序

這部叢書發端於十年前，計劃於三年前中歷徵稿、整理、排校種種程序，至今日方能與讀者相見。在我們，總算是「慎重將事」趁此發行之始，謹將我們「慎重將事」的微意略告讀者。

這部叢書之發行，雖然是由中華書局負全責但發端卻由於我個人。所以敍此書，不得不先述我個人計劃此書的動機。

我自民國六年畢業高等師範而後，服務於中等學校者七八年。在此七八年間無日不與男女青年相處，亦無日不為男女青年的求學問題所擾。我對於此問題感到較重要者有兩方面：第一是在校的青年無適當的課外讀物第二是無力進校的青年無法自修。

現代的中等學校在形式上有種種設備供給學生應用，有種種教師指導

學生作業，學生身處其中似乎可以「不遑他求」了．可是在現在的中國所謂中等學校的設備除去最少數的特殊情形外大多數都是不完不備的．而個性不同各如其面的中等學生，正是身體精神急劇發展的時候其求知慾特別增長，課內的種種絕難使之滿足，於是課外閱讀物便成為他們一種重要的需要品．不幸這種需要品又不能求之於一般出版物中這事實，至少在我個人的經驗是足以證明的．

當我在中等學校任職時，有學生來問我課外應讀什麼書，每感到不能為他開一張適當的書目，而民國十年主持吳淞中國公學中學部的經驗，更使我深切地感到此問題之急待解決．

在那裏我們曾實驗一種新的教學方法——道爾頓制，此制的主要目的在促進學生自動解決學習上的種種問題以期個性有充分之發展．可是在設備上我們最感困難者是得不着適合於他們程度的書籍尤其是得不着適合

於他們程度的有系統的書籍.

我們以經費的限制，不能遍購國內的出版品，為節省學生的時間計，亦不願遍購國內的出版品可是我們將全國出版家的目錄搜集齊全並且親去各書店選擇結果費去我們十餘人數日的精力，竟得不到幾種真正適合他們閱讀的書籍我們於失望之餘，曾發憤一時擬為中等學生編輯一部青年叢書.只惜未及一年，學校發生變動同志四散，此項叢書至今猶祇無系統地出版數種.

此是十年前的往事，然而十餘年來，在我的囘憶中卻與當前的新鮮事情無異.

其次，現在中等學生的用費，已不是內地的所謂中產階級的家長所能負擔，而青年的智能與求知慾卻並不因家境的貧富而有差異且在職青年之求知慾更多遠在一般學生之上卽就我個人的經驗而論十餘年來，各地青年之來函請求指示自修方法索開自修書目者多至不可勝計我對於他們媿不能

盡指導之責，但對此問題之重要，卻不曾一日忽視．

根據上述的種種原因，所以十餘年來，我常常想到編輯一部可以供青年閱讀的叢書．以爲在校中等學生與失學青年之助．

大概是在民國十四五年之間，我曾擬定兩種計劃：一是少年叢書，一是百科叢書與中華書局陸費伯鴻先生商量當時他很贊成立卽進行，後以我們忙於他事，無暇及此，遂致擱置．到十九年一月我進中華書局，首卽再提此事，於是由計劃而徵稿而排校至二十年冬已有數種排出當付印時因估量青年需要與平衡科目比率忽然發現有不甚適合的地方，便又重新支配已排就者一概拆版改排，逶致遷延至今始得與讀者相見．

我們發刊此叢書之目的，原爲供中等學生課外閱讀，或失學青年自修研究之用．所以計劃之始，我們卽約定專家，分別開示書目以爲全部叢書各科分量之標準．在編輯通則中規定了三項要點卽（一）日常習見現象之學理的說

明，（二）取材不與教科書雷同而又能與之相發明，（三）行文生動，易於了解，務

期能啓發讀者自動研究之興趣．爲要達到上述目的，第一我們不翻譯外籍以

免直接採用不適國情的材料致虛耗青年精力第二約請中等學校教師及從

事社會事業的人擔任編輯期得各本其經驗，針對中等學生及一般青年的需

要以爲取材的標準指導他們進修的方法．在整理排校方面我們更知非一人

之力所能勝任乃由本所同人就各人之所長分別擔任爲謀讀者便利計全部

百册，組成一大單元同時可分爲八類每類有書八册至廿四册而自成爲一小

單元以便讀者依個人之需要及經濟能力合購或分購．

　　此叢書費數年之力，始得出版是否果能有助於中等學生及一般青年之

修業進德，殊不敢必所謂「身不能至心嚮往之」而已望讀者不吝指示俾得

更謀改進幸甚幸甚．

<div align="right">舒新城．二十二年三月．</div>

自序

本書十之七八係余個人心得其餘材料則取之於國內時賢著作者十分之一；

取之於國外西儒著作者亦十分之一．在國內時賢著作中尤以童裴君中樂尋源一

書，使余得益不少．鄭觀文君之中國音樂史材料亦甚宏富，可惜多未註明出處是以

不敢盡量採用．在國外西儒中則以法人苦朗（Courant）君所著中國雅樂研究（Ess-

ai historique sur la musique lassiquees Chinois）一種，最為精博．本書之中多採

其說．此皆余個人對於國內外作者應致其感謝之意者也．

時人關於中樂之著作，實以西儒所撰者遠較國人自著者為多為精．此無他，西

人科學常識豐富遇事觀察銳利故也．在西洋所謂「漢學家」中現在尚無以音樂

一學為專業者．在西洋一般「音樂學者」中又無人曾經習過漢文者．上面所述西

儒關於中樂之著作，類皆出自彼邦教堂牧師，使館譯官商人旅客之手往往嫌其美

中不足．然持與國人自著者相較固已高出數倍．蓋彼輩一方面曾受普通音樂教育；

在我國詫爲艱深樂理者，在彼邦已成爲家常便飯．他方面西洋各種學術發達易收相得益彰之效．讀者諸君如曾閱過拙作西洋音樂史綱要一書者，當知音樂史一門，需要其他各科學術之助，爲如何密切者（見該書卷首）現在一般國內人士，既無享受相當音樂教育之機會（此刻國內所謂學校音樂，尚無資格與西洋音樂教育相提並論）同時，其他各種學術，又均不發達而音樂一物，更爲國人所視爲末技小道，不能修洋房造汽車者國內音樂同志處此環境之下，安能著出一部可與西儒比美之中國樂史．故現在國內音樂著作界之可悲現象，非國內音樂同志之咎乃一般社會之罪也．

　至於吾人之所以毅然從事樂史研究者，至少當有下列兩種理由：（1）吾國音樂進化，除律呂一事外，殆難與西洋音樂進化同日而語．但吾人既相信「音樂作品」，與其他文學一樣須建築於「民族性」之上不能强以西樂代庖，則吾人對於「國樂」產生之道，勢不能不特別努力．而最能促成「國樂」產生者殆莫過於整理中國樂史蓋國內雖有富於音樂天才之人雖有曾受西樂教育之士但是若無本國音

樂材料，（樂理及作品等等，）以作彼輩觀摩探討之用，則至多只能造成一位「西洋音樂家」而已．「於國樂」前途，仍無何等幫助．而現在西洋之大音樂家固已成千累萬又何須添此一位黃面黑髮之「西洋音樂家？倘吾國音樂史料有相當整理，則國內音樂同志，便可運其天才用其技術（製譜技術）以創造偉大「國樂」僑於國際樂界而無愧．蓋能創製作品者，不必具有整理史料之學力能整理史料者，又不必具有創造天才也．而余個人終身學業則只能以整理史料一事自勵．至於實際創造「國樂」則有待來者（II）國人飽受物質主義影響多以自然科學爲現在中國唯一需要之品而不知自然科學只能於吾人理智方面有所裨益只能於吾國生產方面有所促進而不能使吾民族精神爲之團結因民族精神一事，非片面的理智發達或片面的物質美滿所能相助者必須基於民族感情之文學藝術或基於情智各半之哲學思想爲之先導方可．尤其是先民文化遺產最足引起「民族自覺」之心音樂史亦先民文化遺產之一也其於陶鑄「民族獨立思想」之功固勝於一般痛哭流涕狂呼救國之「快郵代電」也。

又吾國歷史一學,向來比較其他各學發達.但在事實上亦只有「史匠」而少「史學家」.(如司馬遷之流乃係鳳毛麟角不可多得.)只有「掛賬式」的史書而無「談進化」的著述.從前紀事本末一類書籍近於言「進化」矣.但亦只限於該「事」之本末.而於當時社會環境情形卻多不作深刻探討此與近代西洋治「歷史學」者大異.譬如吾輩治西洋樂史凡研究某人作品必須先研究當時政治宗教,風俗情形,哲學美術思潮,社會經濟組織等等.然後始能看出該氏此項作品所以發生之原因也.至於吾國歷代史書樂志類多大談律呂空論樂章文辭不載音樂調子樂器圖畫.誠有如明末朱載堉所謂:『前賢多不留心於此.其以爲深者鄙俚斯嫌,而潤色不出於論數目尺寸,聲調腔譜處率删去.討論不來其以爲淺者,鄙俚斯嫌,而潤色不出於論數目尺寸,聲調腔譜處率删去.此則史家之通弊也』直至今日其弊猶未一改.譬如近人張爾田君所編清史稿樂志八卷其中便有五卷專載似通非通之「臺閣體」樂章文辭而於有清一代盛行之崑曲京戲則閉口不提.至於音樂調子及樂器圖畫則更不屑附載矣.故此種樂志,只能代表有清一代宮中廟中之樂不足以代表最近三百年來之中華民族音樂也.

余在國外深得良師益友之助，頗較國內音樂同志受益機會爲多．但在他方面，

國外所藏中國音樂書譜，又遠不如國內所藏之富．柏林國立圖書館雖藏中國音樂

書籍不少，該館當局對余雖亦十分優待（譬如該館未有凌廷堪燕樂考原一書，特

由該館東方部長侯酒敎授（Prof. Hülle），向南德意志閔興（München）圖書館函

借來此．其情至爲可感。）但余對於吾國古代音樂書譜所見終屬不多．余甚望國內

音樂同志，能補余此種缺陷，多讀國內舊藏倣余治學方法，再作成一部精而且詳之

中國音樂史．而且余留德十餘年，皆係賣文爲活，自食其力；即本書一點成績，亦係十

年來孤苦奮鬥之結果．國內同志生活情形，旣不如余在此間之緊張或者多有時間

探討，亦未可知．因讀中國舊籍往往糾紛錯亂情形，數月不能得一解決，故也．此外西

洋「漢學家」對於吾國近時學人，類多輕視．謂其缺乏普通常識，不解治學方法．現

在中國人已無自行整理國故之能力，須西洋學者出而代爲整理云云．余甚望國內

同志能一洗此種奇恥大辱．

中華民國二十年二月二十六日王光祈序於柏林國立圖書館。

中國音樂史目次

總序

自序

上冊

第一章 編纂本書之原因 ………………………………………（一）

第二章 律之起源 …………………………………………………（四）

第一節 研究方法與根本思想 …………………………………（四）

第二節 由五律進化成七律 ……………………………………（九）

第三節 十二律之成立 …………………………………………（三）

第四節 黃鐘長度與律管算法 …………………………………（三）

第三章 律之進化 …………………………………………………（六）

第一節 京房六十律 ……………………………………………（六）

第二節　錢樂之三百六十律⋯⋯⋯⋯⋯⋯⋯⋯⋯⋯⋯⋯⋯⋯⋯⋯⋯⋯⋯⋯⋯⋯⋯（六七）

第三節　何承天十二平均律⋯⋯⋯⋯⋯⋯⋯⋯⋯⋯⋯⋯⋯⋯⋯⋯⋯⋯⋯⋯⋯（六八）

第四節　梁武帝四通十二笛⋯⋯⋯⋯⋯⋯⋯⋯⋯⋯⋯⋯⋯⋯⋯⋯⋯⋯⋯⋯⋯（七四）

第五節　劉焯十二等差律⋯⋯⋯⋯⋯⋯⋯⋯⋯⋯⋯⋯⋯⋯⋯⋯⋯⋯⋯⋯⋯⋯（七八）

第六節　王朴純正音階律⋯⋯⋯⋯⋯⋯⋯⋯⋯⋯⋯⋯⋯⋯⋯⋯⋯⋯⋯⋯⋯⋯（八一）

第七節　蔡元定十八律⋯⋯⋯⋯⋯⋯⋯⋯⋯⋯⋯⋯⋯⋯⋯⋯⋯⋯⋯⋯⋯⋯⋯（八五）

第八節　朱載堉十二平均律⋯⋯⋯⋯⋯⋯⋯⋯⋯⋯⋯⋯⋯⋯⋯⋯⋯⋯⋯⋯⋯（八八）

第九節　清朝律呂⋯⋯⋯⋯⋯⋯⋯⋯⋯⋯⋯⋯⋯⋯⋯⋯⋯⋯⋯⋯⋯⋯⋯⋯⋯（九七）

第十節　十二平均律與十二不平均律之利弊⋯⋯⋯⋯⋯⋯⋯⋯⋯⋯⋯⋯⋯（九九）

第四章　調之進化⋯⋯⋯⋯⋯⋯⋯⋯⋯⋯⋯⋯⋯⋯⋯⋯⋯⋯⋯⋯⋯⋯⋯⋯⋯（一〇〇）

第一節　五音調與七音調⋯⋯⋯⋯⋯⋯⋯⋯⋯⋯⋯⋯⋯⋯⋯⋯⋯⋯⋯⋯⋯⋯（一〇〇）

第二節　蘇祇婆三十五調⋯⋯⋯⋯⋯⋯⋯⋯⋯⋯⋯⋯⋯⋯⋯⋯⋯⋯⋯⋯⋯⋯（一〇五）

第三節　從亞剌伯琵琶以考證蘇祇婆琵琶⋯⋯⋯⋯⋯⋯⋯⋯⋯⋯⋯⋯⋯⋯（一〇九）

下册

第五章　樂譜之進化…………………（一）

第一節　律呂字譜與宮商字譜………（一）

第二節　工尺……………………………（七）

第十二節　二簧西皮梆子各調………（一八四）

第十一節　崑曲與小工笛……………（一七六）

第十節　元曲崑曲六宮十一調………（一七三）

第九節　起調畢曲問題………………（一六四）

第八節　宋燕樂與觱篥………………（一五九）

第七節　南宋七宮十二調……………（一五四）

第六節　燕樂考原之誤點……………（一四二）

第五節　唐燕樂與琵琶………………（一三六）

第四節　燕樂二十八調………………（一三二）

第三節　板眼符號…………………………………………（二）

第四節　宋俗字譜…………………………………………（二）

第五節　琴譜………………………………………………（三）

第六節　琵琶譜……………………………………………（四）

第六章　樂器之進化

第一節　敲擊樂器…………………………………………（四九）

（子）本體發音類

　　編鐘　錞　鉦　雲鑼　鐃　星　特磬　方響　口琴　巴打拉　柷

　　戞　拍板　春牘　搏拊

（丑）張革產音類

　　縣鼓　建鼓　雅鼓　鼗　腰鼓　行鼓　龍鼓　杖鼓　蚌札　手鼓

　　達卜　那噶喇　達布拉

第二節　吹奏樂器…………………………………………（六四）

（子）簫笛類

排簫　簫　篪　笛　龍頭笛

（丑）喇叭類

大銅角　小銅角

（寅）蘆哨類

管　胡笳　篳篥　畫角　蒙古角　金口角

（卯）彈簧類

笙

（辰）罐形類

塤

第三節　絲絃樂器⋯⋯⋯⋯⋯⋯⋯⋯⋯⋯⋯⋯⋯⋯⋯⋯⋯⋯（七一）

（子）彈琴類

琴　瑟　箏　密穹總　總稿機　琵琶　月琴　丹布拉　三絃

二絃　火不思　塞他爾　喇巴卜

（丑）擊琴類

喀爾奈　洋琴

（寅）拉琴類

奚琴　胡琴　得約總　提琴　四和　哈爾扎克　薩朗濟

第七章　樂隊之組織…………………………………………（八三）

第八章　舞樂之進化…………………………………………（九一）

第九章　歌劇之進化…………………………………………（九四）

第十章　器樂之進化…………………………………………（一〇三）

附錄　袁同禮君中國音樂書舉要…………………………（一二四）

中文名詞索引

西文名詞索引

中國音樂史 上冊

第一章　編纂本書之原因

作者於其所著西洋音樂史綱要之內，曾引柏林大學教授仙靈（Schering）之言，謂歐洲現在音樂歷史工作尚未達到編纂西洋音樂通史之程度此時必須先用全力從事「零碎工作」云云其實西洋音樂文獻之富西洋學者著述之勤已非我們這一般生自「禮樂之邦」的人所能想像每個大圖書館之中皆設有音樂一部，所藏音樂書籍動輒數十萬冊以上即各家著名音樂書店其所出音樂書譜亦往往超過數萬以上專就德國二十三個國立「普通大學」（Universität）而論蓋無不設有音樂一系甚至於國立「工業專門大學」之中亦有附設「音樂歷史講座」之舉此外還有許多國立「音樂專門大學，（專習「應用音樂學，如吹奏歌唱製譜之類與一「普通大學音樂系」之注重「音樂歷史」「音樂科學」者不同）私

立音樂學院，對於「音樂史」一項，亦無不列入必修科目即以柏林大學音樂系而言，便有教授十餘人，學生二百餘人；終年埋首於此研究不遺餘力而西洋音樂史一科之成爲有系統的學術亦已有一二百年之久其間對於許多古代作品業已先後整理出來然而上述柏林大學教授仙靈 (Schering) 氏猶有『編纂西洋音樂通史，現在尚嫌程度不够』之感想而吾國今日音樂文獻如此不備音樂人材如此缺乏竟欲握筆編纂中國音樂通史一書上滑稽之事殆未有過於此者矣！

但余明知其爲滑稽而又居然大膽握筆草此者亦自有其原因第一，本書之作，係欲將整理中國音樂史料之方法提出討論譬如我們計算律管應用何種物理公式採用音樂史料，應用何種鑑別方法之類其中一部分，實係屬於「音樂常識」之範圍業已超出「音樂歷史」之界限但在吾國今日音樂常識如此缺乏之際，此種辦法似不可少第二本書之作，係欲將中國音樂歷史上之各種重要問題至今尚無圓滿解決者一一指出我們現在既無能力作成一部「進化線索完全銜接」之中國音樂通史則只好將此種「不能銜接」之處一一指明以待後人研究將來「零

碎工作」既多，或可漸將此種缺陷，一一加以彌補第三，余個人年來關於中國音樂

歷史之「零碎工作，」著成中文德文者亦已有若干種此外，西洋學者關於中國音

樂歷史之撰述數十種以及國內時賢著作數種亦多有精到可採或錯誤宜正之處．

余乃欲藉此機會將其聯絡起來，成為一種較有統系之音樂歷史以免各種材料散

在各處，為國內學子所不易收集．

　　惟余身居海外，篋中藏書無多；柏林國立圖書館中，所藏原版中國音樂書籍以

及西人關於中樂之著述雖亦不少但許多重要中國樂書樂譜亦復無法覓閱．

　　而且本書撰述期間爲時太短，——因爲個人經濟問題的關係——其勢亦不能詳

而且備只好俟諸異日歸國之後，再爲彌補此項缺點而已．

第二章　律之起源

第一節　研究方法與根本思想

大凡繪畫必先有「色」（水墨亦係色之一種）作樂,則必先有「音」.吾國古代定「音」之器名曰「律管」.故我們研究中國音樂歷史亦應以「律管」一物爲始.本來研究古代歷史當以「實物」爲重,「典籍」次之,「推類」又次之譬如我們研究「律管」問題,最好是先從地下,掘出數千年以前之「律管」然後再用尺度去量量得確數之後,再根據物理學原則去計算它的聲音如其同時能夠掘得一套律管便可先將各管一一如法量算以求古代「樂制」隨後再證之以古籍所述如其完全吻合,則此種「古代樂制」至少亦可以作爲「暫時定論」,迥非無稽之談可比此此爲「實物研究法,爲一般治史者所最寶貴之方法.假如「實物」不可復得則只好求之古代「典籍」.因爲古籍所述雖然極有價值;但是我們現在

所有的上古書籍，皆不是當時「原版」出品；乃是數千年來屢次重印之物，其間難免被人傳寫錯誤與增刪．而且古代典籍，如呂氏春秋史記之類其中所述，往往係在著者所生年代一二千年以前之事，是否可靠已屬疑問因此，我們對於古籍紀載的信賴程度，至少必須要先打幾個折扣方可假如並「典籍」而無之則只好利用「推類研究法」以作聊勝於無之舉譬如西洋學者因為「古代人類文化」荒遠不可稽考之故，於是跑到非洲、澳洲等處研究「野蠻民族生活」以爲上古人民尚未開化時代之生活當亦與此相差不遠此正如我們現在欲考查古代穴居情形則不妨自備資斧前往山西觀光一樣因此我乃稱呼此項方法爲「推類研究法」其實乃是一種無可奈何的辦法．

至於我們現在研究中國古代「律管」問題；「實物」既不可得，「推類」又大可不必故只能專從古籍方面下手，然後再取南洋、南美各處所流傳之中國律管，以作「旁證」因爲假如我們承認「文化一元論」之學說則一切文化，係由一個中心地點出發分向各處散去其結果該項文化事物往往在原始中心地點早已不

復存立而分散於各處邊陲者——即距離原始中心地點最遠之處——反能保存

一二．所以此種「旁證」亦值得我們取來參考．

但採用中國古籍亦有一定限度譬如劉向世本謂庖羲作五十絃（大瑟）黃帝使素女鼓瑟哀不自勝乃破爲二十五絃具二均聲云云杜佑通典鄭樵通志皆嘗引此語其實庖羲氏之有無其人已經是荒遠無據而況世界各種樂器之進化實以「絲絃樂器」爲最晚因其材料及組織皆較其他敲擊或吹奏樂器爲複雜故也換言之斷非黃帝以前律管尚未發明之時所能有到是書經所謂『夔曰於予擊石拊石百獸率舞』還帶幾分「石器時代」人類的本色換言之世本此種記載斷不能引爲根據．

在研究中國古代律管進化之前，且將余之四種根本思想，一爲讀者諸君告之．

第一，吾國古代所謂「五音」如宮、商、角、徵、羽等等係規定音階距離的大小如宮商之間，永遠相距一個「整音」；角、徵之間，永遠相距一個「短三階」之類至於宮音商音等等之「高度」，則隨時而異一以旋宮時所配之律爲轉移反之中國古代所

謂「十二律」如黃鐘，大呂等等，則係規定音的「高度」每律的長短，既各有一定；

因而各律所發聲音之高低亦復始終不變故「音」與「律」兩事吾人必須分別

討論不可混爲一談．但此種分別當在音律進化已達相當程度之後．至於最古之時，

則「音」與「律」，當係一物，尚未嚴加分別．因其時旋宮之法尚未發明．（吾國古

籍中言及旋宮一事者以禮記『五聲六律十二管旋相爲宮』一語爲最早．按禮記

係漢初河間獻王時代之書爲時已甚晚．）各種樂器合奏之舉亦尚未發達殊無另

以律管規定各音「絕對高度」之必要故也．第二吾國古代律管進化係由「少」

而「多」．並非如呂氏春秋所述，伶倫製造十二律之舉係一次完成．大約最初只有

五律（抑或只有兩律三律亦未可知因爲現代野蠻民族之音樂，尚有只以兩律或

三律爲限者．）其後漸漸增爲六律七律以至於十二律第三音律之數以五爲限之

故當與當時陰陽五行等等迷信，有若干關係．中國後世言律之人除極少數例外多

以陰陽五行爲大本營誠然穿鑿附會令人討厭．但初民思想不能超出陰陽五行等

等迷信，却是一種事實爲研究人類學者所公認．不過當時彼等陰陽五行思想尚不

若後世之周密複雜而已我們知道現代世界各種野蠻民族，尚多以音樂一物，爲驅邪，治病，娛神事鬼之用，具有一種不可思議之「魔力」迨文化思想進化，達到某種程度之後，於是乃以音樂用於「人事」認爲可以移風可以化俗中國的孔子希臘的柏拉圖即是此類代表到了最後人類智識日進遂將音樂一物降居士商爲金，列，除了飽飽耳福之外別無其他奧妙其在律管方面亦然最初原是宮爲土商爲金，等等「陰陽思想」其後一變而爲宮爲信，商爲義，種種「倫理觀念」最後更一變而爲宮爲「顫動數」若干商爲「顫動數」若干一類「物理見解」但是「變」數雖只有上述區區三次而其中時間卻已經過了幾千年以至於幾萬年！我們現在討論古代律管問題亦當以初民「陰陽思想」爲思想不應以今日「物理見解」爲出發點．（但是我們研究古代律管發音問題當然要用現代物理方式去算讀者幸勿誤會）余疑吾國古代音律以五爲限之故除陰陽五行外五方觀念亦有重大關係或者每人拿着一根律管分立東西南北中五方以吹之亦未可知因爲現代野蠻民族所用之排簫尚有人執一管分立吹奏之舉與中國現代排簫之聚集一器爲

一人所奏者，相異故也．第四先有律管，後有律數最初之時，只是幾根長短不齊之管子，偶然用來吹奏．後來因爲耳朵方面要求「好聽」之故，漸漸將其增長或縮短，以應耳之要求．於是各管長度漸有一定．如是者幾百年，以至於幾千年，遂成爲一種定制．其後尺度既已發明，遂有人偶然拿着尺子，將各管一量，乃發現各管之間具有 3:2，或 4:3 之關係．因有「三分損益法」之發明，成爲吾國樂制之論理換言之既非如

呂氏春秋所謂伶倫先生請教於鳳凰亦非如近代西儒所謂中國樂制，係從希臘學來．（參看下段）只是由於一種「偶然」而且此種「偶然」之所以能造成學說

係在數理一科，已進化到相當程度以後．

以上所述四種根本思想即爲本書敍述吾國古代樂制之方針．不但與各種古籍相傳之說相背即與余五六年前所著東西樂制之研究一書亦復不盡相同．蓋當時余尚囿於舊說故也．

第二節　由五律進化成七律

我國古籍紀載「五聲」以數相求之法者，以管子一書爲最早．（管子一書，大約成於戰國時代，換言之約在西歷紀元前第四世紀左右．又本書之內，喜用西歷紀年者，因中國朝代年號太複雜，讀者不易立知其確實距今時日若干，而民國紀元之法又未通行，故不如採用西歷紀元方法，旣易明瞭，又可持與西洋音樂歷史進化比較．按西歷紀元之年，適爲吾國漢平帝元始元年，時王莽正加尊號爲安漢公．）紀載「十二律．」以數相求之法者，以呂氏春秋一書爲最古．（呂氏春秋成於西歷紀元前第三世紀，呂不韋死於西歷紀元前二三五年．）其後淮南子（淮南王劉安死於西歷紀元前一二二年）史記（司馬遷紀元前一六三年至八五年）兩書所述即基於上述兩書之上．此外只泛言「律」或「聲」而未及以數相求之法者，則有左傳、國語（二書約成於西歷紀元前第四世紀左右．）孟子（約成於西歷紀元前第三世紀，）等等其餘周禮、禮記諸書旣係後出之物，此處大可暫時置之不問．

管子地員篇曰：『凡聽徵，如負豕覺而駭；凡聽羽，如馬鳴在野；凡聽宮，如牛鳴窌中；凡聽商，如離羣羊；凡聽角，如雉登木以鳴，音疾以清．凡將起五音，凡首先主一而三

之四開以合九九，以是生黃鐘小素之首以成宮．三分而益之以一，爲百有八，爲徵．不

無有三分而去其乘適足以是生商．有三分而復於其所以是生羽．有三分去其乘適

足以是成角」

上文所謂馬鳴牛鳴等等乃係「音色」所引起之「印象」已屬於「聲音心

理學」範圍非茲篇所能討論茲僅就五聲以數相求之法一爲討論如下：

所謂「凡將起五音凡首先主一而三之四開以合九九以是生黃鐘小素之首

以成宮」者猶言我們若欲求出五音第一步應先以三乘一；而且共乘四次以便合

於九九之數（換言之即 $9 \times 9 = 81$ ）從此便可得出黃鐘之律是爲宮音若將其列

爲算式則如下：

$$1 \times 3 \times 3 \times 3 \times 3 = 9 \times 9 = 81 \cdots \cdots 宮$$

所謂『小素之首』者據張爾田清史稿樂志二第十頁之解釋則爲：『小素云

者素白練乃熟絲即小絃之謂言此度之聲立爲宮位其小於此絃之他絃皆以是爲

主」

所謂『三分而益之以一，爲百有八爲徵不無有三分而去其乘，適足以是生商．

有三分而復於其所以是成羽有三分而去其乘適足以是成角』者，猶言先將正律

宮音之數八十一，用「三分益一法」以求之，則爲一百零八是爲倍律徵音．（卽81

$\times \dfrac{4}{3} = 108$，關於三分損益之法請參看拙著東西樂制之研究，此處恕不多贅）復

次，再將倍律徵音之數一百零八用「三分損一法」以求之，則爲七十二是爲正律

商音，（卽 $108 \times \dfrac{2}{3} = 72$）然後又將正律商音之數七十二用「三分益一法」以

求之，則爲九十六是爲倍律羽音．（卽$72 \times \dfrac{4}{3} = 96$）最後再將倍律羽音之數九十

六用「三分損一法」以求之，則爲六十四是爲正律角音．（卽$96 \times \dfrac{2}{3} = 64$）茲將

五音相生次序列表表示如下：

正律宮音		倍律徵音		正律商音		倍律羽音		正律角音
	（上生）		（下生）		（上生）		（下生）	
81	→	108	→	72	→	96	→	64

如依照五音高低次序排列,則其式如下:

倍律雙音	倍律羽音	正律宮音	正律商音	正律角音
108	96	81	72	64

上文所謂『三分而益之以一』為「三分益一法」,殆無疑義.『有三分而去其乘』一語,則似為「三分損一」之意.「有」為古「又」字(如書經三百有六旬有六日).「乘」或為「一分」之意.(馬端臨文獻通考注云乘亦三分之一也.見該書卷一百三十二管子段下.)至於『有三分而復於其所』一語,則似指「該音復歸於正律宮音之下」之意.文中最難解者實為「不無」二字,是以文獻通考中引用管子各語時直將此二字刪去.我們讀中國古書向來是「猜一半懂一半;」但須謹守『知之為知之不知為不知』之訓,殊不必強為附會穿插也.

此外,司馬遷史記律書生黃鐘一段其調式組織亦似與上述管子五音調之組織,相同.所謂『以下生者倍其實三其法』者即是用2/3去乘.所謂『以上生者四

其實三其法』者，即是用 $\frac{4}{3}$ 去乘．所謂『上九商八羽七角六宮五徵九，……』故曰

音始於宮窮於角』者，即是由『宮五』上生『徵九』（按上九即係此句之省文）

再由『徵九』下生『商八』，又由『商八』上生『羽七』最後復由『羽七』下

生『角六』故曰音始於宮窮於角其式如下：

```
宮（上生）→ 徵（下生）→ 商（上生）→ 羽（下生）→ 角
　五　　　　　九　　　　　八　　　　　七　　　　　六
```

若照音之高低排列則其式如下：

```
羽　七
徵　九
角　六
商　八
宮　五
```

至於五音之下，各配以五六七八九數目之舉；在呂氏春秋十二紀中，即已有之．

惟次序微有不同；其原文如下：『其音宮律中黃鐘之宮其數五（後漢高誘注：其數

五．五行之數土第五也．光祈按原文見季夏紀篇末．）其音商律中夷則，其數九．（注：

五行數五金第四，故曰九見孟秋紀篇首．）其音商律中南呂其數九．（見仲秋紀篇

首）其音商，律中無射其數九（見季秋紀篇首）．其音角，律中太簇，其數八．（注：五行數五木第三，故數八見〔孟春紀篇首〕．其音角，律中夾鐘，其數八（見仲春紀篇首）．其音角律中姑洗其數八（見季春紀篇首）．其音徵律中仲呂其數七（注五行數五火第二故曰七見〔孟夏紀篇首〕．其音徵律中蕤賓其數七．（見仲夏紀篇首）其音徵律中林鐘其數七．（見季夏紀篇首）．其音羽律中應鐘其數六（注五行數水第一故曰六也見〔孟冬紀篇首〕．其音羽，律中黃鐘其數六．（見仲冬紀篇首）其音羽律中大呂其數六（見季冬紀篇首）」列為表式則如下：

土宮	金商	木角	火徵	水羽
五	九	八	七	六

據高誘之注，則此項六七八九五之分配，係與水火木金土有關．（按書經『有扈氏威侮五行』一語唐孔穎達疏：『五行，謂水火金木土也；分行四時，各有其德．吾人今日通常所謂五行次序，亦為水火金木土．但前漢書律歷志則將羽徵角商宮

五音，配水火木金土五行換言之，木在金前，故高誘以金爲第四，並非無所根據．）此外，班固前漢書律歷志亦謂：『天之中數五，（三國吳韋昭注：一三在上七九在下）六爲律．……宮以九唱六變動不居周流六虛』在古代人民思想未嘗超出陰陽五行範圍之時，此種見解固不敢斷其必無本來「五」之一字在我們中國歷史上向佔有極大勢力從五行五色五味五聲五刑五方五事五官五倫五常五臟一直到現在之五族共和皆莫不以五爲數不過上述五九八七六數目除了陰陽五行意義外似乎尚含有表示五音次序之意蓋呂氏春秋及史記所載同爲五九八七六其相異之處則僅在呂氏春秋係表示五音高低次序（宮五商九角八徵七羽六）史記係表示五音相生次序（宮五徵九商八羽七角六）一點而已而前漢書所謂『宮以九唱六』或亦與「五九八七六」有若干關係．

但史記之中尚有一種五音宮調其次序稍與上述管子所載「五音徵調」不同．蓋史記律書中律數一段曾云：『九九八十一以爲宮三分去一五十四以爲徵三

分盆一七十二以爲商三分去一四十八以爲羽三分盆一六十四以爲角.」其與管子不同之處列表比較如下：（表中符號～係表示「短三階.」）

	徵	羽	宮	商	角	徵	羽
五音（管徵調子）	108	96	81	72	64		
五音官調（史記）			81	72	64	54	48

細觀上表，其不同之點有二：(1)管子係以「徵音」爲五音中之「最低音」，史記則以「宮音」爲「最低音」.(2)調中「短三階」地位一在第二音與第三音之間一在第三音與第四音之間.

其實史記此種「五音宮調」國語之中，亦已早有紀載譬如周景王二十三年因單穆公阻止鑄造無射大鐘之舉；於是景王乃問之於伶州鳩其答覆則爲『琴瑟尙宮鐘尙羽石尙角匏竹利制大不踰宮細不過羽夫宮音之主也第以及羽聖人保

樂而愛財，財以備器，樂以殖財故樂器重者從細，輕者從大是以金尙羽角，瓦絲

尙宮麛竹尙議革木一聲』我們從此可以察見第一，當時五音調係以宮爲「最低

音」（大不踰宮）羽爲「最高音」（細不過羽）其次序則係由宮次第到羽（夫

宮音之主也第以及羽）第二，景王所欲鑄造之無射，乃係「倍律無射」位在宮音

以下其體甚大所費不貲因而引起伶州鳩先生那番勞民傷財之演說（按近代西

洋樂隊中亦有「鐘樂」之設但因低音之鐘身體太大所費既多搬運尤難於是乃

用金質筒子以代之其音儼如鐘聲而低音筒子之身體，亦復不大易於搬運且省製

造之費惜當時伶州鳩未及見之）第三文中只引「宮角羽」三音，而未及「商徵」

二音但言麛竹尙議（或麛竹利制）換言之卽笙（麛）管（竹）兩器之音臨時議定，

以補五音之缺是也.余疑是時三分損益之法尙未發明只「宮角羽」三音係有一

定；其餘「商徵」二音似尙未完全確定.

　總而言之吾國春秋之時至少已有兩種「五音調，流行於世卽「五音徵調」

與「五音宮調」是也此正與當時所謂「六律」之說相合蓋左傳昭公二十年有

『五聲六律七音』之語.孟子離婁篇則有『不以六律,不能正五音』之言.虞書益稷篇亦有『予欲聞六律五聲八音七始詠以出內五言』之紀載足見宮商角徵羽五律之外尚有一律究竟此律係指何律吾人一時殊難武斷或者係由角音三分益一而得之變宮(依照管子五音相生法).果爾則其式應如下表(表中符號∧係表示「半音」)

徵	羽	變宮∧宮	商	角
108	96	85⅓　81	72	64

余疑國語所謂『宮逐羽音』即是增加變宮一音之意.換言之,即宮音向着羽音逐進一位是也.如此一來,徵宮兩調均可以應用.換言之其一爲管子之一徵二羽,三宮四商五角其二爲史記之一宮(即此表之徵)二商(即羽)三角(即變宮)四徵(即商)五羽(即角).變宮一音具有「正音」資格吾人尚可於淮南子中見之.(淮南子天文訓云姑洗生應鐘比於正音故爲和應鐘生蕤賓不比於正音故爲繆.)余疑當時所謂六律似指黃鐘林鐘太簇南呂姑洗應鐘而言.而非後來所謂

黃鐘、太簇、姑洗、蕤賓、夷則、無射六種.至於直將十二律,分爲六律及六呂(或六同或

六閒)兩類乃係十二律業已完全進化成立以後之事.

此外,國語又載周景王二十三年將鑄無射之鐘,初爲單穆公所阻,繼而周景王

乃向伶州鳩(韋昭注伶司樂官州鳩名也)徵求意見,並有『七律者何?』之問同

年,齊侯與晏子談話,亦有『五聲六律七音』之言(見左傳魯昭公二十年)按魯

昭公二十年,即周景王二十三年,亦即西歷紀元前五二二年同時發生「七律」或

「七音」之說可謂湊巧已極.尤足爲當時對於「音」「律」二字尚未嚴格分別

之證.現在吾人所欲研究者即吾國樂制既已由「六律」進而爲「七律」,則其第

七律究竟係指何音攛理推測似乎以「變徵」一音最爲可信換言之即由「變宮」

下生一音便可求得是也.其式如下:

徵	羽	變宮	宮	商	角	變徵
108	96	$85\frac{1}{3}$	81	72	64	$56\frac{8}{9}$

如此一來,於「管子五音徵調」之外更可再得一個「五音徵調」;即徵(96),

羽（85⅓），宮（72），商（64），角（56⁸⁄₉），是也．此種將徵由 108 移到 69 之舉實已涉

及「旋宮」範圍．從此以後吾國遂有三種五音調，卽（甲）低五音徵調，（乙）五音宮

調（丙）高五音徵調列爲表式則如下：

	倍律林鐘	倍律南呂	倍律應鐘	正律黃鐘	正律太簇	正律姑洗	正律蕤賓
（甲）	徵	羽		宮	商	角	
（乙）		宮	商	角	徵	羽	
（丙）				徵	羽	宮	商

若上面所提出之各種「假設」果能成立則吾國古代樂制，係由五律進而爲

七律．至於調子組織，則只有上述（甲）（乙）（丙）三種形式．直到春秋戰國之世，始將

其餘各律補上成爲十二律而三分損益之樂理以及十二律旋相爲宮之方法，亦於

是時發明焉．

第三節　十二律之成立

吾國在秦漢以前，無論政治及文化方面皆非「統一的國家」政治統一，實自

秦而始.文化統一，實自漢而始.其在秦漢以前則國中各族林立各有其特殊文化.前

面所引伶州鳩晏子管子諸語均只能代表中國北方一部分民族的「音樂文化」

至於其時中國南方各族，則各自有其樂制不必盡與北方諸族相同.到了春秋戰國

時代各族之間交際既繁於是北方諸族始發現其他各族之音頗與己異因而取材

異族，漸將原來七律逐次增補造成十二律之制國策所謂：『鄙人作陽春白雪其調

引商刻羽，雜以清角流徵』即其一例.（按戰國策係西漢劉向所輯爲後起之書，

但司馬遷史記中既多有其文足見劉向所根據之材料非出自臆說而且宋玉所謂

「客有歌於郢中者，……引商刻羽，雜以流徵國中屬而和者不過數人』云云亦與

戰國策所言者相同.）余嘗疑「引商刻羽清角流徵」八字係表示「商羽角徵」

四音之清音換言之卽比較商羽角徵各高半音「引」爲「引起」之意「刻」爲

「尖刻」之意；「清」爲「濁」之對待名詞．「流徵」與「變徵」兩音，則一爲高

徵，一爲低徵其於十二律則爲（表中符號，「」係表示「整音，」～～～係表示「短

三階．」）：

夾　仲　夷　無
鐘　呂　則　射
引　清　流　刻
商　角　徵　羽

所謂引商刻羽，「雜」以清角流徵者，即在「引商」「刻羽」兩音之中間，雜

入「清角」「流徵」兩音是也．又因夾鐘仲呂夷則無射四律與當時中國北方所

謂宮商角變徵（繆）徵羽變宮（和）七音殆無一適合於是乃用四個新形容詞

引刻清流等等以表示之如果上面揣測不錯則當時中國南方鄂都（今湖北江陵

縣附近）所用之樂制或爲「四音調」係以「純五階」爲音域範圍（即相隔七

律是也），並用「清角」「流徵」兩音從中以分之，亦未可知此種以「純五階」

爲音域範圍並於其間再用他音劃分的辦法；在現代各種野蠻民族中尚不少其例．

余甚望吾國將來專攻「楚樂歷史」之人，對此特別加以注意．

若將上述郢中四律加入中國北方原有之七律，於是遂成爲十一律現在所短

少者，只是大呂一律比較易於發現．周鑄無射鐘，齊鑄大呂鐘（見戰國策卷九，樂毅

書大呂陳於元英）皆爲增補樂制之明證但是時律雖增至十二，而三分損益之法，

却尚未發明．當周景王將鑄無射之時，問律於伶州鳩，而伶州鳩僅對之曰：『紀之以

三平之以六成於十二天之道也夫六中之色也故名之曰黃鐘……二曰太簇……

三曰姑洗……四曰蕤賓……五曰夷則……六曰無射，……爲之六閒以揚沈伏而

黜散越也元閒大呂……二閒夾鐘……三閒中呂，……四閒林鐘，……五閒南呂，

……六閒應鐘……律呂不易無姦物也」（見國語卷三）所謂『紀之以三平之以

六成於十二』者，似乎先立黃鐘姑洗夷則三律然後再用太簇蕤賓無射三律將上

述三律之間加以平分成爲六律最後又以大呂夾鐘中呂林鐘南呂應鐘六律介於

上述六律之間於是遂得十二律凡此種種皆是十二律已經成立之後再用「數目

哲學」去解釋的結果直到後來（大約在戰國之世）三分損益之法發明；（初見

之於管子，按管子一書，當較國語一書爲晚出），於是始有人將其一一應用於十二

律之上呂氏春秋所載即爲此種試驗之最大效果亦爲吾國「以數求十二律」之

最早書籍．

呂氏春秋卷五，古樂篇云：『昔黃帝令伶倫作爲律．伶倫自大夏之西乃之阮隃

之陰，取竹於嶰谿之谷以生空竅厚鈞者，斷兩節閒其長三寸九分而吹之以爲黃鐘

之宮吹曰舍少次制十二筒以之阮隃之下聽鳳凰之鳴以別十二律其雄鳴爲六雌

鳴亦六以比黃鐘之宮適合故曰黃鐘之宮律呂之本』是書卷六音律篇又云：『黃

鐘生林鐘林鐘生太簇太簇生南呂南呂生姑洗姑洗生應鐘應鐘生蕤賓蕤賓生大

呂大呂生夷則夷則生夾鐘夾鐘生無射無射生仲呂三分所生益之一分以上生三

分所生去其一分以下生黃鐘大呂太簇夾鐘姑洗仲呂蕤賓爲上林鐘夷則南呂無

射、應鐘爲下』．

呂氏春秋直將製律之事寫在黃帝伶倫兩位賬下本已涉於荒唐而『大夏之

西』一語更惹出近代西洋學者無數爭論蓋吾國三分損益法恰與古代希臘大哲

彼得果納斯（Pythagoras）氏所發明之樂制相同（係在西歷紀元前第六世紀，約

與吾國孔子同時）．但彼氏本人未嘗有所著作，其學說係由彼之門人費諾那屋斯

（Philolaos）（紀元前五四〇年左右）傳播於世．換言之頗較吾國管子呂氏春秋兩

書爲早．因此近代西洋學者多謂中國律制，係自希臘學來．並指大夏爲古代土哈爾

（Tocharer）一族，或巴喀推里亞（Bactria）一地．但此種揣測是否確當，則非有若干

實物證據，殊難遽令吾人深信而且尚有一事不可不加以注意者，即古代希臘三分

損益之法，係在「絃」上行之，即所謂一絃器（Monochord）者是也．而中國三分損

益法則在西漢末葉京房以前均在「管」上行之．「絃」與「管」因物理上關係

之故，三分損益的結果，彼此迥然不同（其詳請參看本章第四節）．故吾人不可直

謂古代中國希臘樂制實「二而一」者也．

　　呂氏春秋用『三分所生益之一分以上生三分所生去其一分以下生』二語，

表示三分損益之法，辭義遠較管子爲明顯．此亦爲吾國律制，降至秦時業已極有統

系之一證．又呂氏春秋所謂：『黃鐘大呂太簇夾鐘姑洗仲呂蕤賓爲上，林鐘夷則南

呂、無射、應鐘為下』者即大呂太簇、夾鐘、姑洗、仲呂、蕤賓六律係由上生而得。反之，林鐘、夷則、南呂、無射、應鐘五律係由下生而得。至於黃鐘一律，則為母律，自始即已有之，不必再求。文中最難了解者實為『其長三寸九分』一語。據理推測或為「半律黃鐘」亦未可知。因由「正律黃鐘」八寸一分用「三分損益法」所得之「半律黃鐘」其長實為三寸九分九釐有餘是也。呂氏春秋或將釐數以下省去亦未可知。茲將呂氏春秋生律之法（以八一○釐起算用三分損益法以求之）與史記律書中律數一篇所記各律長度，列表比較如下：（按史記律數篇云『黃鐘長八寸十分一，宮。大呂長七寸五分三分二。太簇長七寸十分二。角。夾鐘長六寸七分三分一。姑洗長六寸十分四。羽仲呂長五寸九分三分二。徵蕤賓長五寸六分三分二。林鐘長五寸十分四。角夷則長五寸零三分二商南呂長四寸十分八。徵無射長四寸四分三分二應鐘長四寸二分三分二』。光祈按上列數目係按照宋蔡元定所校正者又文中宮角羽等字次序頗錯亂，余不知其意義所在疑係衍字。

（呂氏春秋生律之法）

（史記各律長度）

（子）黃鐘 810釐　81分

（丑）林鐘 810×$\frac{2}{3}$＝540釐　54

（寅）大簇 540×$\frac{4}{3}$＝720　72

（卯）南呂 720×$\frac{2}{3}$＝480　48

（辰）姑洗 480×$\frac{4}{3}$＝640　64

（巳）應鐘 640×$\frac{2}{3}$＝426,6666　42$\frac{2}{3}$

（午）蕤賓 426,6666×$\frac{4}{3}$＝568,8888　56$\frac{2}{3}$

（未）大呂 568,8888×$\frac{4}{3}$＝758,5166　75$\frac{2}{3}$

（申）夷則 758,5166×$\frac{2}{3}$＝505,6766　50$\frac{2}{3}$

（酉）夾鐘 505,6766×$\frac{4}{3}$＝674,2333　67$\frac{1}{3}$

（戌）無射 674,2333 × $\frac{2}{3}$ ＝449,4866

（亥）仲呂 449,4866 × $\frac{4}{3}$ ＝599,3133　　　$44\frac{2}{3}$

半律寅鐘 599,3133 × $\frac{2}{3}$ ＝399,5422　　　$59\frac{2}{3}$

上列表中，大呂一律係由蕤賓上生而得，與史記（律書中生鐘分）及前漢書（律歷志）兩書所載大呂由蕤賓下生而得者不同（史記自相矛盾之原因容後再述）．但與淮南子（天文訓）後漢書（律歷志）以及鄭玄所述，則彼此完全相同．

茲將各書所紀摘錄如下：

史記律書生鐘分云子一分．丑三分二．寅九分八．卯二十七分十六．辰八十一分六十四巳二百四十三分一百二十八．午七百二十九分五百一十二．未二千一百八十七分一千二十四．申六千五百六十一分四千九十六．酉一萬九千六百八十三分八千一百九十二．戌五萬九千四十九分三萬二千七百六十八．亥十七萬七千一百四十七分六萬五千五百三十六．

前漢書律歷志云：故以成之數忖該之積，如法為一寸，則黃鐘之長也．參分損一，

下生林鐘．參分林鐘益一，上生太簇．參分太簇損一，下生南呂．參分南呂益一，上生姑

洗．參分姑洗損一，下生應鐘．參分應鐘益一，上生蕤賓．參分蕤賓損一，下生大呂．參分

大呂益一，上生夷則．參分夷則損一，下生夾鐘．參分夾鐘益一，上生亡射．參分亡射損

一，下生中呂．陰陽相生，自黃鐘始，而左旋八八為伍．（班固死於西歷紀元後九二年

其律歷志係本諸劉歆之言．劉歆係王莽國師．）

淮南子天文訓云：故置一而十一三之，為積分十七萬七千一百四十七黃鐘大

數立焉．凡十二律……故黃鐘位子，其數八十一，主十一月．下生林鐘．林鐘之數五十

四，主六月，上生太簇．太簇之數七十二，主正月．下生南呂．南呂之數四十八，主八月，上

生姑洗．姑洗之數六十四，主三月．下生應鐘．應鐘之數四十二，主十月，上生蕤賓．蕤賓

之數五十七，主五月，上生大呂．大呂之數七十六，主十二月，下生夷則．夷則之數五十

七，主七月，上生夾鐘．夾鐘之數六十八，主二月，下生無射．無射之數四十五，主九月，上

生仲呂．仲呂之數六十，主四月．

後漢書律歷志云黃鐘律呂之首而生十二律者也其相生也皆三分而損益之．

是故十二律之得十七萬七千一百四十七是爲黃鐘之實又以二乘而三約之是爲

下生林鐘之實又以四乘而三約之是爲上生太簇之實推此上下以定六十律之實．

以九三之數萬九千六百八十三爲法律爲寸於準爲尺不盈者十之所得爲分又不

盈十之所得爲小分以其餘正其強弱．

黃鐘十七萬七千一百四十七．　律九寸，準九尺．

林鐘十一萬八千九十八．　律六寸，準六尺．

太簇十五萬七千四百六十四．　律八寸，準八尺．

南呂十萬四千九百七十六．　律五寸三分小分三強，準五尺三寸六千五百六十一．

姑洗十三萬九千九百六十八．　律七寸一分小分一微強，準七尺一寸二千一百八十七．

應鐘九萬三千三百一十二．　律四寸七分小分四微強，準四尺七寸八千一百九十九．

蕤賓十二萬四千四百一十六．　律六寸三分小分二微強，準六尺三寸四千一百三十一．

大呂十六萬五千八百八十八．　律八寸四分小分三弱，準八尺四寸五千五百八．

夷則十一萬五百九十二．

律五寸六分小分二弱，準五尺六寸三千六百七十二．

夾鐘十四萬七千四百五十六．

律七寸四分小分九強，準七尺四寸萬八千一十八．

無射九萬八千三百四．

律四寸九分小分九強，準四尺九寸萬八千五百七十三．

中呂十三萬一千七百七十二．

律六寸六分小分六弱，準六尺六寸萬一千六百四十二．

（光祈按，後漢書律歷志係司馬彪所撰彪係晉之宗室，死於西歷紀元後三〇六年．惟該志既謂『房言律詳於歆所奏其術施行於史官候部用之，文多不悉載，故總其本要以續前志』則其材料當係取之於京房〔漢元帝初元四年以孝廉爲郎；即西歷紀元前四五年〕劉歆〔王莽國師〕兩氏．鄭玄禮記月令注係以蕤賓上生大呂茲將鄭氏所言律管長度彙錄如下：（參看月令各篇律中太簇律中夾鐘等節之注．）

黃鐘九寸

大呂八寸二百四十三分寸之一百四

太簇八寸

夾鐘七寸二千一百八十七分寸之千七十五

姑洗七寸九分寸之一

中呂六寸萬九千六百八十三分寸之萬二千九百七十四

蕤賓六寸八十一分寸之二十六

林鐘六寸

夷則五寸七百二十九分寸之四百五十一

南呂五寸三分寸之一

無射四寸六千五百六十一分寸之六千五百二十四

應鐘四寸二十七分寸之二十

（光祈按後漢鄭玄字康成，西歷紀元後一二七年至二〇〇年.）

吾人若將管子呂氏春秋淮南子史記前漢書後漢書以及鄭康成解說，一一

比較；則知各書所言十二律相生之法其時代愈後者其解釋亦愈為明瞭詳確即

此一端已可想見一種樂制理論之成立所需時間之久為何如者！

在上舉各書之中，實以史記一書所述爲最有趣味．因司馬遷爲欲說明各律相

生之故曾創立新式算法不少故也．彼之生鐘分一篇，係用分數算式表明各律相生

次序其中蕤賓下生大呂一事，（即未項）從前余亦疑爲司馬遷氏誤算所致殊不

如呂氏春秋，淮南子，後漢書之合理．但余近來始深覺生鐘分一篇最適於吾國古代

樂制進化程序其後劉歆班固探之不爲無因吾國當時律管逐漸增多的原因不過

欲使製調之時對律易於挑擇而已殊無直將十二律排列得齊齊整整之必要．現在

吾人若照生鐘分計算法以求十二律則其式如下：（表中符號﹇爲「整音」∧爲

「半音」）

正律黃鐘（子）
正律大簇（寅）
正律姑洗（辰）
正律蕤賓（午）
正律林鐘（未）
正律夷則（申）
正律南呂（酉）
正律無射（戌）
正律應鐘（亥）
半律大呂（丑）
半律夾鐘（卯）
半律仲呂（巳）

左右兩邊，各有三個「整音」；中間則有五個「半音」；亦復井然有序，並不刺

眼．有此十二個律，已可應用若干「旋宮」之法，何必定將三個半律降爲三個正律，

以作成十二「半音」之數?但是果如余之所揣則實與史記律數一篇所列十二律

長度又不免衝突因該篇所列大呂長度係由蕤賓上生而得,故也.余疑司馬遷之意,

在兩存其說故並錄之若以進化程序而論則生鐘分篇之求法當在前;律數篇之求

法當在後.

至於後漢書律歷志以「十七萬七千一百四十七」一數為黃鐘之實,再用

$2/3$ 或 $4/3$ 以乘之逐次求得林鐘等等數目其法係自淮南子史記兩書啓之.(余

在拙著東西樂制之研究中曾誤以為鄭康成氏所創茲特為更正.)淮南子天文訓

云:『故置一而十一三之,為積分十七萬七千一百四十七黃鐘大數立焉』換言之,

即用十一個三去乘一其數為十七萬七千一百四十七是為黃鐘之數其式如下:

$$1 \times 3 \times 3 \times 3 \times 3 \times 3 \times 3 \times 3 \times 3 \times 3 \times 3 \times 3 = 177147$$

史記律書中,生黃鐘篇,亦云:『置一而九三之以為法實如法得長一寸,凡得九

寸,命曰黃鐘之宮』唐司馬貞作索隱時,已疑『得長一寸』句中之「長寸」二字

係衍字.余則更疑『凡得九寸』句中之「寸」字亦係衍文蓋黃鐘長九寸之說似

以京房劉歆班固爲始至於史記之中，則固明明紀載：『黃鐘長八寸十分一』故也。

果如余之所揣，則上述史記原文當作寫下列解釋所謂：『置一而九三之以爲法』

者，即連用九個三以乘一，計得一萬九千六百八十三，是爲「分母」其式如下：

$$1×3×3×3×3×3×3×3×3＝19683$$

所謂『實如法得一凡得九命曰黃鐘之宮』者，即「實」等於「法」（即19683），則爲「一」；總計「實」等於「法」者「九」（即19683×9＝177147）是

爲黃鐘之數。其後京房即用此數（177147）起算以求彼之六十律由此所得各律

之數均無餘分實較其他用「尺寸數目」或「分數式子」以表示各律者爲簡單

也。至於史記之中多寫兩個「寸」字一個「長」字似係西漢末葉「黃鐘九寸」

之說既立之後被人誤增者也。本來史記被人增改之事不少其例譬如禮書樂書兩

篇之後皆當被後人擅自增補其文是也。

吾國十二律，至春秋戰國之際，既已逐漸進化成立同時旋宮之法，亦復逐漸發

明。於是「十二律旋相爲宮」之說，亦隨之發生吾國「旋宮」一事，初見之於禮記

禮運篇，所謂『五聲六律十二管還相爲宮』是也．禮記爲漢初河間獻王所搜集雖

係後起之物，但其中當有一部分爲秦漢以前之材料「旋宮」之說，即其一端自「旋

宮」之法發明以後，於是「音」（或稱之爲「聲」）與「律」（或稱之爲「律

呂」）兩個名詞，遂不能不嚴格分別，各自有其定義．假如當時調式業已進化成爲

下列五種：

宮調：　宮　商　角　徵　羽

商調：　商　角　徵　羽　宮

角調：　角　徵　羽　宮　商

徵調：　徵　羽　宮　商　角

羽調：　羽　宮　商　角　徵

則每調旋宮十二次，（即十二律各爲一次宮，）共得十二均五種調式，總計可

得六十調．明末朱載堉樂律全書謂：『詩經三百篇中，凡大雅三十一篇，皆宮調．小雅

七十四篇皆徵調周頌三十一篇及魯頌四篇皆羽調十五國風一百六十篇皆角調.

商頌五篇皆商調』云云.但此種紀載之根據,余至今未能尋出,故只好存疑而已.

吾國十二律之理論至呂氏春秋淮南子、史記各書出世後遂完全成立其後漢

京房之六十律,宋（六朝）錢樂之三百六十律,宋（趙宋）蔡元定之十八律

等,不過再將「三分損益之法」往下推去以使律之數目再爲增加而已.反之晉之

何承天明之朱載堉則根本反對古代「十二不平均律（按卽由三分損益法求得

者）」而欲以「十二平均律」代之.其詳請看第三章三八兩節.

第四節　黃鐘長度與律管算法

研究黃鐘長度一事實與歷代尺度變遷有密切關係.但歷代尺度長短如何,却

是至今尙未根本解決之問題.宋代司馬光與范鎮兩氏,曾因此反覆爭論不已（見

文獻通考卷一百三十一）.此外又有人謂黃帝時代之尺度爲「縱黍尺,」九黍爲

一寸,夏代則爲「橫黍尺,」一黍幅爲一分十分爲一寸十寸爲一尺,實

際上則與「縱黍尺」九寸相等．漢代則爲「縱黍尺」十寸，實際上較黃帝之尺長一寸云云．其實吾國所傳黃帝與夏禹兩代之歷史，是否可靠，現在早已成爲問題．此刻吾國所得之「實物史料」，僅至商代而止（從殷墟甲骨文字見之）．而我們此時竟敢斷定我們「總發明家」黃帝之尺爲「縱黍尺」並且確切知道係九寸爲一尺，似乎未免膽大一點．余以爲史記所謂「黃鐘八寸一分」係從「分」立論，便合於九九八十一之數．前漢書所謂「故黃鐘爲天統律長九寸，九者所以究極中和爲黃物元也」．係從「寸」立論兩者皆以「九」爲基本數目．而唐司馬貞史記索隱謂漢書所云黃鐘長九寸，係指九分之寸云云，似未可信．因班固固嘗言『十分爲寸，』故也．

中國歷代論律者，除呂氏春秋與史記外，既多以黃鐘爲九寸；吾人爲計算便利起見，亦姑從九寸之說．但九寸究合今尺若干？至今猶無定論．據柏林大學教授荷爾波斯特（Hornbostel 奧人）考證中國古籍並參考南洋南美各處所流傳之黃鐘律管遂斷定黃鐘九寸等於西尺二十三公分（23cm）．果爾則其所發之音應爲五

線譜上之#f′，反之，比利時皇家樂器博物館長馬紱（V. Ch. Mahillon），曾依照明

末朱載堉所定律管長短大小，製成黃鐘律管；由此所得之音應爲五線譜上之be′．此

種研究結果，曾紀載於比利時皇家音樂學院一八九〇年之年書第一百八十八頁．

（Annuaire du Conservatoire Royal de Musique de Bruxelles, 1890）．此外法國

學者苦朗（M. Courant），於其一九一二年所著之中國雅樂歷史研究（Essai His-

torique Sur la Musique Classique des Chinois）中則將黃鐘譯e′音荷蘭人阿

爾斯提（J. A. van Aalst），於其一八八四年用英文所著之中國音樂（Chinese

Music）中則又將黃鐘譯爲c′音其他各書亦間有將黃鐘譯爲f′音者至於余個人

所著之書籍則嘗將黃鐘譯爲c′音；其非以古代黃鐘之音必等於c′；只以西洋近代樂

制係以c′音起算，以便易於比較研究云爾總之吾人若不掘得古代黃鐘則一切揣

測，皆無何等確實根據惟吾人研究中國音樂歷史黃鐘眞正高度問題，實遠不如「

三分損益」問題之重要因樂制之成立全以此爲基礎故也．

　由三分損益所得之音，在絃上與在管中迥然不同今請先言絃上三分損益之

法（表中半律黃鐘(I)係依照三分損益法計算，(II)係依照純正音階計算）

律名	假定黃鐘之律長定爲九寸，黃鐘之律長實	則設其次律數與黃鐘之律管分？	故財其實律長與律管之上弦爲？（以寸爲單位）
黃鐘	9	$\times \dfrac{1}{1}$	$= 9.0$
林鐘	9	$\times \dfrac{2}{3}$	$= 6.0$
太簇	9	$\times \dfrac{8}{9}$	$= 8.0$
南呂	9	$\times \dfrac{16}{27}$	$= 5.3\,\dfrac{9}{27}$
姑洗	9	$\times \dfrac{64}{81}$	$= 7.1\,\dfrac{9}{81}$
應鐘	9	$\times \dfrac{128}{243}$	$= 4.7\,\dfrac{99}{243}$
蕤賓	9	$\times \dfrac{512}{729}$	$= 6.3\,\dfrac{553}{729}$

大呂	$9 \times \dfrac{2048}{2187}$	$= 8.4\,\dfrac{612}{2187}$
夷則	$9 \times \dfrac{4096}{6561}$	$= 5.6\,\dfrac{1404}{6561}$
夾鐘	$9 \times \dfrac{16384}{19683}$	$= 7.4\,\dfrac{18018}{19683}$
無射	$9 \times \dfrac{32768}{59049}$	$= 4.9\,\dfrac{55719}{59049}$
中呂	$9 \times \dfrac{131072}{177147}$	$= 6.6\,\dfrac{104778}{177147}$
半律黃鐘(I)	$9 \times \dfrac{262144}{531441}$	$= 4.4\,\dfrac{209556}{531441}$
或		
半律黃鐘(II)	$9 \times \dfrac{1}{2}$	$= 4.5$

上列各律絃上長度，全與後漢書律歷志所載之京房「準」上各律長度相同（譬如準上南呂爲五尺三寸六千五百六十一京房係以 19683 爲一寸，用 $\dfrac{9}{27}$ 去乘，則爲 6561）京房之「準」與希臘之一絃器（Monochord），皆爲量音器具其上被以絲絃絃上畫以分寸惟希臘一絃器只有一絃，而京房之準，則有十三絃．後漢書

律歷志云：『房又曰竹聲不可以度調，故作準以定數準之狀，如瑟長丈而十三弦隱間九尺，以應黃鐘之律九寸，中央一弦下，有畫分寸，以爲六十律清濁之節。』按「準」長一丈除去兩端若干寸外其張弦之處相距只有九尺是謂隱間。

按照上述絃上各律長度所得之音計算則吾國十二律中計有大律小律二種．大者吾國稱爲「大一律」希臘稱爲阿蒲土馬（Apotome）小者吾國稱爲「小一律」希臘稱爲林馬（Limma）茲列表比較如下．（表中分數（Cents）計算法依照英人愛里斯（A. J. Ellis）所提出者其法係以平均律每律爲一百分（Cents）一個音級爲一千二百分凡分愈多者則其音階愈大譬如「大一律」一一四分「小一律」則僅九○分如此類推「大一律」加「小一律」則爲二○四分算法甚爲簡便．）

黃鐘	大一律（Apotome）	2048:2187 （114分）
大呂	小一律（Limma）	243:256 （90分）
太簇	大一律（Apotome）	2048:2187 （114分）

夾鐘　　　　小一律（Limma）　　　243：256　（90分）

姑洗　　　　大一律（Apotome）　　2048：2187（114分）

中呂　　　　小一律（Liumi）　　　243：256　（90分）

蕤賓　　　　小一律（Liumi）　　　243：256　（90分）

林鐘　　　　大一律（Apotome）　　2048：2187（114分）

夷則　　　　小一律（Limma）　　　243：256　（90分）

南呂　　　　大一律（Apotome）　　2048：2187（114分）

無射　　　　小一律（Limma）　　　243：256　（90分）

應鐘　　　　大一律（Apotome）　　2048：2187（114分）

半律黃鐘（I）
或
應鐘　　　　小一律（Limma）　　　243：256　（90分）

半律黃鐘（II）

吾國古代，既是由正律中呂三分損一下生半律黃鐘則其所得之半律黃鐘，實

為半律黃鐘I．其音比較「純八階」（Octave，換言之即半律黃鐘II）高一點至

於半律黃鐘II，則在吾國發明「平均律」以後始有之（其詳請參看第三章三節）．

其音恰比正律黃鐘高一倍，即所謂「純八階」者是也．

由此種律呂所配成之五音調及七音調（關於七音調一事，請參看第四章第

一節），其音階大小，有如下表：

（五音調）

黃鐘 宮	太簇 商	姑洗 角	林鐘 徵	南呂 羽	華鐘(律)(I) 宮(黃)
	8:9 (2045分)	8:9 (2045分)	27:32 (2945分)	8:9 (2045分)	16384:19683 (318分)

（七音調）

黃鐘　宮
｝8:9 (204分)
太簇　商
｝8:9 (204分)
姑洗　角
｝8:9 (204分)
蕤賓　變徵
｝243:256 (90分)
林鐘　徵
｝8:9 (204分)
南呂　變宮
｝8:9 (204分)
應鐘　變宮
｝2048:2187 (114分)
半律(1)　黃宮

以上二調，均係以黃鐘為宮，故其音階大小如此．若以其他十一律輪流為宮，則

其音階大小，又將彼此互異，譬如以夾鐘為宮則其音階大小，有如下式：

夾鐘　宮
｝8:9 (204分)
中呂　商
｝590049:276676 (180分)
林鐘　角
｝16384:19683 (318分)
無射　變徵
｝8:9 (204分)
半鐘律(1)　黃宮　變徵
｝16384:19683 (318分)
華鐘律(1)　夾宮

次
中鐘　商 ⎫
　　　 ⎬ 8:9 (204分)
林呂　角 ⎫
　　　 ⎬ 590049:276676 (180分)
南呂　變徵 ⎫
　　　 ⎬ 8:9 (204分)
無射　徵 ⎫
　　　 ⎬ 2048:2187 (114分)
華鐘律(I)　黃宮 ⎫
　　　 ⎬ 8:9 (204分)
華律　大變宮 ⎫
　　　 ⎬ 9:8 (204分)
蕤賓　來宮 ⎫
　　　 ⎬ 2048:2187 (114分)
華鐘律

持與上述以黃鐘為宮之兩調相較，則五音調音階不同之處有二（一在商角
之間，一在角徵之間）七音調音階相異之處亦有二（一在商與角之間，一在變徵
與徵之間）總而言之由此種「十二不平均律」所得之音階計有下列各種：

(I) 關於「整音」者三種

　(甲)中整音：（大一律）+（小一律）=8:9(204分)如黃鐘太簇之間

　(乙)小整音：（小一律）+（小一律）=59049:276676(180分)如中呂林鐘之間

（丙）大整音：（大一律）＋（大一律）＝4194304：4782969（223分）如應鐘半律大呂之間

（II）關於「半音」者二種

（甲）小半音：（小一律）＝243：256（90分）如黃鐘大呂之間

（乙）大半音：（大一律）＝2048：2187（114分）如大呂太簇之間

（III）關於「短三階」者二種

（甲）小短三階：（2小一律）＋（大一律）＝27：32（294分）如姑洗林鐘之間

（乙）大短三階：（2大一律）＋（小一律）＝16384：19683（318分）如黃鐘夾鐘之間

上列（丙）種音階，係以「正律中呂下生半律黃鐘半律黃鐘又下生半律林鐘，如此類推以求十二半律」為前提如只有十二正律則（丙）種音階其勢不能發生．

就表面看來吾國樂中音階種類殊比近代西洋樂中音階種類為繁（按近代西洋音階只「整音」有兩種一為大整音8：9，二為小整音9：10「半音」亦有兩種一為大半音15：16，二為小半音24：25「短三階」只有一種5：6）因而中國

古樂亦不易於演奏.但在實際上,則此種繁雜音階,如在樂器上奏之,則奏者只須依

照師傳或按某孔或擊某鐘如法演奏而已.至於由此所得之音階大小如何,彼固絲

毫不負其責.比較困難的,要算是歌樂.但當時歌者學唱亦似全以樂器之音為模範.

奏唱同時而行,對於音階大小,當亦容易摹倣此外吾國音樂既係「單音音樂」諧

和之學並不發達.在事實上奏者對於音階大小亦無嚴格分別之必要.換言之,高一

點,或低一點,並無何等重大關係.

以上所言皆以「準」上(即絃上)定律為標準至「管」上定律,則比「絃」

上定律困難十倍.我們知道絃上算音係以該絃本身長度為標準.管上算音則以該

管「氣柱」(即管中所藏之空氣,有如一根圓柱)長度為標準.但在實際上,「氣

柱」長度常較管子本身長度為長.譬如林鐘律管雖長六寸,而其「氣柱」則為六

寸有餘;其結果所發之音甚低並非真正林鐘在物理學上關於此種「管子長度之

糾正」通常稱為「改正原則.」(德文稱為 Korrektionsgesetz)在「改正原則」

中又分兩種:(甲)一端閉口之管子(乙)兩端開口之管子其公式如下:

(甲)　　$N = \dfrac{V}{4(L+l)}$

(乙)　　$N = \dfrac{V}{2(L+l_1)}$

上列兩式中N係表示「顫動數」（換言之即表示音之高度.又此項「顫動數」係指「複顫動」而言）.V為每秒鐘空氣傳音之速度（空氣傳音速度以氣候溫寒為轉移在攝氏寒暑表零度上十五度之時每秒鐘速度約為三百四十米突左右）.大寫的L為管子的長度小寫的l為「改正長度」.4為「四分之一顫動」.（按一端閉口之管子其每次顫動僅為「整個顫動」的「四分之一」為「改正長度」4為「四分之一顫動」.其理由甚長請參看拙作音學，上海啓智書局出版又此種計算係按照德國算法以「複顫動」為基礎至於法國算法則以「單顫動」為基礎不用4而用2.）其在（乙）式之中，則尚有一個小寫的l，表示第二種「改正長度；因該管其他一端亦係開口其「氣柱」常超出該端之外若干故也.2為「二分之一顫動」

兩端開口之管子其所發之音常較一端閉口之管子所發者高一倍.（假定兩

管長度，［指加入「改正數目」以後之長度而言，

如前者所發之音爲五線譜上之c²，後者則爲五線譜上之c'．假定正律黃鐘係兩端

開口其長度果爲九寸果等於西尺二十三公分（即23cm）；則當在#f²音左右由此

所生之其餘各律發音未免過高，非普通歌喉所能勝任因此，吾國古代律管當係一

端閉口無疑呂氏春秋古樂篇所謂：『斷兩節間』前漢書律歷志所謂『斷兩節間

而吹之』亦係明指一端閉口無疑．（按即有竹節之一端又排簫爲律管之遺制據

蔡邕云以蜜蠟實其底．）關於計算管子「顫動數」一事，須數理及實驗同時並用．

依據物理學家魏爾特猛（Wertheim）實驗所得則此種「一端閉口之管子」其

「改正原則」的公式如下：（據聖彼得堡大學教授姑爾誦（Chwolson）所著物理

學教科書第二册第一編德文名爲"Die Lehre vom Schall"第八六頁一九一九

年再版．）

$$I = \frac{N_2 L_2 - N_1 L_1}{N_1 - N_2}$$

此項公式之所以求得係用（子）（丑）兩根，質地大小相同，長短相異之管子，先

將其「顫動數」各自求出.譬如：

（子）為 $N_1 = \dfrac{v}{4(L_1+1)}$

（丑）為 $N_2 = \dfrac{v}{4(L_2+1)}$

由此兩式，便可求得 l 之數.換言之，即是：

$$l = \frac{N_2 L_2 - N_1 L_1}{N_1 - N_2}$$

余於一九二七年六月二十四日曾在柏林大學教授荷爾波斯特(Hornbostel)家中，與彼共同實驗一次.彼曾製有黃鐘律管一支，係銅質，其直徑為西尺〇·九公分其長度為西尺二三公分管中實以銅柱柱下有柄可以自由上下伸縮柱上刻有西尺公分數目如此則只須一根黃鐘律管，便可直將其餘各律求出因為每次稍將該柱向吹口一端上升一點則管中空間長度，便縮短一點同時又可於柱上公分數目，稽核其長短究有若干故也.我們實驗之時其空氣為攝氏寒暑表零度上十五度.先將黃鐘律管一吹同時又吹「量音器」與之比較以便察出該管所發之音其「顫

動數」為何．（按量音器係一根彈簧所製成．彈簧之上有針可以移轉針愈移則彈簧能够顫動之長度愈為縮短其音亦愈高其顫動數亦愈多此外尚有半圓形銅板，附於該器之上刻有數目以便該針每次移轉之時皆可在板上察出究竟移了許多；同時卽可由此算出其「顫動數．」）我們一面吹律管一面吹「量音器」並將該器之針逐漸移動一直移到管上之音與器上之音完全相同（自然是只憑聽覺判斷；但此君辨音能力很大從前彼能辨出「十六分之一音」的差別．現在年事漸老已只能辨出「八分之一音」的差別．至於普通人則往往對於「四分之一音」的差別，亦已不能辨出矣．查其「顫動數，」實為 $346.5 \, vd$（按 vd 二字母係表示「複顫動」之意．）等於西洋五線譜上之 f'．其公式如下：：（按該教授從前實驗所得黃鐘之音為五線譜上之 $\#f'$．其「顫動數」為 $366.5 \, vd$ 與我們此次所驗者相較約差「半音」余嘗以此詢彼彼謂『或係實驗時，聽音未準之故．此類實驗至少非數十次以上殆難望其精確．』云云但數目卽或有錯，而計算方法卻極正確故余仍將此次實驗結果抄錄如下以作國內同志參考．）

（子） $N_1 = \dfrac{V}{4(L_1+1)}$　即　$346.5 = \dfrac{340}{4(23+1)}$

其後我們又將「量音器」上之針移到「顫動數」693 v d．換言之即比上述

黃鐘之音高一倍（即純正牛律黃鐘）於是我們一面吹「量音器」一面又吹黃

鐘律管並將管中銅柱逐漸上升一直升到管上之音與器上之音完全相同．然後再

查是時管子長度實為一〇．七五公分其公式如下：

（丑） $N_2 = \dfrac{V}{4(L_2+1)}$　即　$693 = \dfrac{340}{4(10.75+1)}$

現在再將（子）（丑）兩式聯合起來，即得：

$$l = \frac{N_2L_2 - N_1L_1}{N_1 - N_2}$$　即　$l = \dfrac{(2 \times 10.75) - (1 \times 23)}{1 - 2} = 1.5$公分

上列公式之中，為計算便利起見曾將 346.5 及 693 兩數改為 1 及 2 兩數因

在數理上此種改變毫無何等影響故也由此觀之吾國古代黃鐘律管長度果為23

公分直徑果為 0.9 公分；則其「改正」之數當為 1.5 公分而且十二律管之直徑，

如果彼此相同則無論管子長短如何相異而此種 1.5 公分之改正却始終不變可

以施諸各律而皆準因爲改正之數，只以該管直徑大小爲轉移（直徑愈大者則改

正之數愈大）不以該管身長短爲轉移故也茲假定十二律管之直徑均爲西尺

0.9 公分（合古尺 3.5 分左右）黃鐘長度爲西尺 23 公分（合古尺九寸）；改正

之數西尺 1.5 公分（合古尺六分左右）現在先將黃鐘九寸，加上改正之數六分，

是爲九寸六分然後再用三分損一之法以求之計得六寸四分；又從中減去六分所

得五寸八分，即爲林鐘實際之長度如此類推下去，即得十二律正確長度如下：（關

於律管直徑一事，據前漢書律歷志孟康注，則黃鐘圍九分林鐘圍六分太簇圍八分．

果爾則吾人必須先將各律改正之數各自求出，然後再行計算各律「顫動數」方

可．而且凡律管直徑愈小者，則其改正之數愈小，而其所得之音亦較高換言之，大呂

以下十一律之長度，可以稍較下列表中所算出者爲長，或與古代十二律長度相差

無幾，亦未可知惜余對此，未嘗實驗，不敢妄斷，甚望國內同志爲之．但據隋書律歷志

所載則吾國古代各律直徑似又彼此相等蓋隋書律管圍容黍篇云：『漢志云黃鐘

圍九分林鐘圍六分太簇圍八分續志及鄭玄並云十二律空皆徑三分圍九分（光

祈按禮記月令孟春鄭注,凡律空圍九分.）後魏安豐王依班固志林鐘空圍六分及

太簇空圍八分作律吹之不合黃鐘商徵之聲皆空圍九分乃與均鍾器合』余意以

爲律管如用銅製或用玉製;則對於直徑大小可以自由支配至於竹管直徑則勢難

如此湊巧,一一恰與算數要求者相同因此,下列表中乃以各律直徑相等爲前提.）

黃鐘 $=9$ 寸

林鐘 $=\left[(9+0.6)\times\dfrac{2}{3}\right]-0.6=5.8$ 寸

太簇 $=\left[(5.8+0.6)\times\dfrac{4}{3}\right]-0.6=7.9\dfrac{1}{3}$

南呂 $=\left[(7.9\dfrac{1}{3}+0.6)\times\dfrac{2}{3}\right]-0.6=5.0\dfrac{8}{9}$

姑洗 $=\left[(5.0\dfrac{8}{9}+0.6)\times\dfrac{4}{3}\right]-0.6=6.9\dfrac{23}{27}$

應鐘 $=\left[6.9\dfrac{23}{27}+0.6)\times\dfrac{2}{3}\right]-0.6=4.45\dfrac{55}{81}$

蕤賓 $=\left[(4.45\dfrac{55}{81}+0.6)\times\dfrac{4}{3}\right]-0.6=6.1\dfrac{103}{243}$

大吕 $= [(6.1\frac{103}{243}+0.6)\times\frac{4}{3}]-0.6=8.3\frac{655}{729}$

夷則 $= [(8.3\frac{655}{729}+0.6)\times\frac{2}{3}]-0.6=5.3\frac{2039}{2187}$

夾鐘 $= [(5.3\frac{2039}{2187}+0.6)\times\frac{4}{3}]-0.6=7.3\frac{5969}{6561}$

無射 $= [(7.3\frac{5969}{6561}+0.6)\times\frac{2}{3}]-0.6=4.7\frac{5377}{19683}$

仲呂 $= [(4.7\frac{5377}{19683}+0.6)\times\frac{4}{3}]-0.6=6.5\frac{1825}{59049}$

華律(I) 黃鐘 $= [(6.5\frac{1825}{59049}+0.6)\times\frac{2}{3}]-0.6=4.1\frac{62699}{177147}$

華律(II) 黃鐘 $= [(9+0.6)\times\frac{1}{2}]-0.6=4.2$

以上所列，即爲十二律管正確長度·林鐘以下，均較吾國古代律管長度爲短但

較之日人田邊尙雄所計算的『竹聲十三律』長度則又稍長·（見東方雜誌第二

十卷第十八號第九五頁，豐子愷論文·）按田邊尙雄氏所計算之律管其直徑爲古

尺三分三釐八毫強，較余實驗之律管直徑（三分五釐）為小.照理，改正之數，應比余求得者為小.但該氏所求得之改正數目為一寸二分，竟比余大一倍.或者該氏所驗律管為兩端開口者，亦未可知（關於兩端開口之管子余未實驗過，確否尚待考證）.茲將田邊尚雄及余所計算之律管長度，以及古代律管長度，列表比較如下：（又田邊尚雄之正律黃鐘，其「顫動數」當為 $327\sqrt{d}$，約等於五線譜上之 e'.）

	（古代律管長度）	（余所計算者）	（田邊尚雄所計算者）
黃鐘	9寸	9寸	9寸
林鐘	6	5.8	5.6
大簇	8	7.9…	7.8…
南呂	5.3…	5.0…	4.8…
姑洗	7.1…	6.9…	6.8…
應鐘	4.7…	4.4…	4.1…
蕤賓	6.3…	6.1…	5.9…

律			
大呂	8.4……	8.3……	8.3……
夷則	5.6……	5.3……	5.1……
夾鐘	7.4……	7.3……	7.2…
無射	4.9……	4.7……	4.4……
仲呂	6.6……	6.5……	6.3……
華黃律鐘(I)	4.4……	4.1……	6.3……
華黃律鐘(II)	4.2	4.4……	3.9

古代律管長度，既未顧及改正之數；其結果不免太長，所發之音不免過低．但吾

國樂制，在西漢末葉京房以前，既全以律管爲標準；則我們研究歷史的人必須實地

試驗究竟當時律管所發之音高低如何？由此構成之樂制，又如何茲將余所研究之

結果列表如左（表中符號N係「顫動數」cm係西尺公分vd係「複顫動」

340 係空氣每秒鐘傳音速度1.5係改正之數．～～ 係表示下生．━━ 係表示上生）

黃鐘　9寸　$=23cm$;　$N=\dfrac{340}{4(23+1.5)}=346.5$ v.d.　\lessgtr 654 Centas

林鐘　6　$=15.33$;　$N=\dfrac{340}{4(15.33+1.5)}=505$　←460

大簇　8　$=20.44$;　$N=\dfrac{340}{4(20.44+1.5)}=387$　←654

南呂　5.3　$=13.54$;　$N=\dfrac{340}{4(13.54+1.5)}=565$　\lessgtr664

姑洗　7.1　$=18.14$;　$N=\dfrac{340}{4(18.14+1.5)}=432$　←650

應鐘　4.7　$=12$　;　$N=\dfrac{340}{4(12+1.5)}=629$　←457

蕤賓　6.3　$=16.09$;　$N=\dfrac{340}{4(16.09+1.5)}=483$　←452

大呂　8.4　$=21.46$;　$N=\dfrac{340}{4(21.46+1.5)}=372$　←

夷則　5.6　$=14.3$;　$N=\dfrac{340}{4(14.3+1.5)}=532$　\lessgtr636

夾鐘　7.4 =18.9;　$N=\dfrac{340}{4(18.9+1.5)}$ =416　←442

無射　4.9 =12.51;　$N=\dfrac{340}{4(12.51+1.5)}$ =606　←651

仲呂　6.6 =16.86;　$N=\dfrac{340}{4(16.86+1.5)}$ =462　←470

半黃(I)
律鐘　4.44=11.34;　$N=\dfrac{340}{4(11.34+1.5)}$ =661　　620

半黃(II)
律鐘　4.2 =10.75;　$N=\dfrac{340}{4(10.75+1.5)}$ =693

半黃(III)
律鐘 3.9 =9.94;　$N=\dfrac{340}{4(9.94+1.5)}$ =742

照上表觀之吾國古代，由仲呂律管三分損一所得之半律黃鐘（I），事實上只等於正律應鐘．換言之約較半律黃鐘（II）低「半音．」至於三寸九分之半律黃鐘（III），則又等於半律大呂換言之，約較半律黃鐘（II）高「半音．」只有四

寸二分之半律黃鐘（II），其「顫動數」恰為正律黃鐘九寸之倍．

倘若我們再將上列十三律，按照音之高低排列，則其式如下

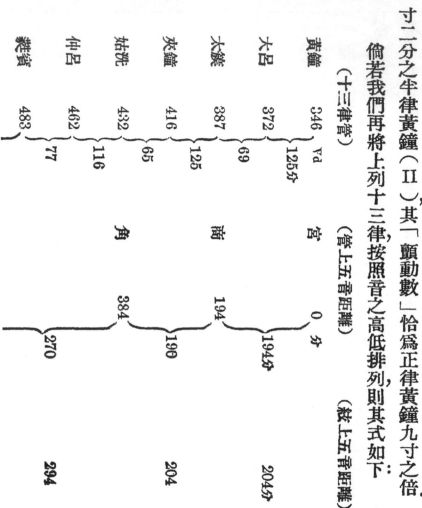

（十三律管）　　（管上五音距離）　　（絃上五音距離）

林鐘　505 ⎫
⎬ 77
夷則　532 ⎫
⎬ 90
南呂　565 ⎫
⎬ 104
無射　606 ⎫
⎬ 122
應鐘　629 ⎫
⎬ 64
半黃律鐘(I)　661 ⎫
⎬ 86

徵　654

羽　848　194

宮　共1120　204

270

318

共1024

以上所列「管上五音距離」即爲吾國古代依照律管定音之結果其中雖與

2：3 或 3：4 之樂理不符；但當時只在管子長度上計算，不在音之眞正高度上計算，

則其結果勢必如此吾輩研究歷史者只問「當時事實眞相如何」不管「此項事實

是否合理」而且世界上樂制種類之多本來不可勝數吾人對於古代此種樂制又

何必大驚小怪?直至西漢末葉京房發現竹聲不可以度調,乃作準以定律.於是吾國樂制,遂與古代希臘樂制完全相同.京房之有此舉或係受了七絃琴的影響因為在琴上用三分損益法以定律其所得之音勢必與管上所得之音相異,凡聽覺稍為敏捷之人未有不能察出者也.既察出此種差異之後,於是用絃定律之議,亦由此發生.

但在京房以前,吾國七絃琴上之徽位是否一如今日之安排按絃之時,是否依照三分損益辦法?却是一大疑問.蓋在吾國古代樂器中最發達者,實為「敲擊樂器」如編鐘編磬之類其音皆有一定,不能任意升降此外,如笙竽排簫等等「吹奏樂器」其性實亦復如此.每當『我有嘉賓鼓瑟吹笙』之際,當然是只有鼓瑟者去遷就吹笙者,或彈琴者去遷就擊磬者;而笙磬各種樂器既依照律管定音則七絃琴上之三分損益法亦勢必陷於孤立地位無疑.

吾國定律之法,自京房以後,理論與實用,既已相符於是,吾國樂制基礎,從此完全確立.但京房之準,在其死後百年,即已失傳;故管上定律一事,始終為吾國樂制中心問題吾人今日若欲製造十二律管以求合於三分損益理論(專指音之高度而

言）；殊不必如余上表所列，仔細計算律管長短只須構造黃鐘銅管一支，如上面所述柏林大學教授所製造者管中銅柱之上，刻以寸分數目。（但不必死守西尺二三公分之說，因黃鐘九寸，究竟等於西尺若干，至今猶未能解決故也。）然後再將該管配在絃上之上，先吹一聲同時並在七絃琴上找出一音恰與此聲相似定爲黃鐘隨後再在絃上用三分損益法以求其餘十一律每求出一次便將該管之銅柱或升或降一次，以使該管此時所發之音恰與絃上所求之音相似聽準之後，再看管中銅柱究竟升降幾許，由此便可確定該律在管上應有之長度將此種長度一一抄錄下來，便可如法定製十二律管恰與絃上所定之律相同。

第三章　律之進化

第一節　京房六十律

後漢書律歷志云：『元帝時，郎中京房，房字君明，知五聲之音六律之數。上使太子太傅韋玄成字少翁諫議大夫章雜試問房於樂府。房對受學故小黃令焦延壽六十律相生之法以上生下皆三生二以下生上皆三生四陽下生陰陰上生陽終於中呂而十二律畢矣。中呂上生執始，執始下生去滅；上下相生終於南事六十律畢矣。』

換言之，京房係續用三分損益之法，再從中呂起求得執事去滅等等六十律（六十律之名請參看後漢書律歷志又京房係初元四年即西歷紀元前四五年，以孝廉為郎。請參看前漢書卷七十五，京房列傳）但一個「音級」之中，分「律」過多其勢頗難適於應用。故京房死後百年左右即已無人通曉六十律甚至於京房所作之「準」亦已無人知其用法。後漢書律歷志云：『元和元年（即西歷紀元後八四年），待詔

候鍾律殷彤上言官無曉六十律，以準調音者。故待詔嚴崇具以準法，敎子男宣宣通習，願召補學官主調樂器……太史丞弘試十二律其二中其四不中其六不知何律。宣遂罷自此律家莫能爲準施弦候部莫知復見熹平六年（即西曆紀元後一七七年）東觀召典律者太子舍人張光等問準意光等不知歸閱舊藏乃得其器形制如房書猶不能定其弦緩急音不可書以時人知之者欲敎而無從心達者體知而無師。故史官能辨淸濁者遂絕其可以相傳者惟大榷常數及候氣而已。

第二節　錢樂之三百六十律

隋書律歷志云：『宋元嘉中（即西曆紀元後四三八年左右），太史錢樂之，因京房南事之餘，引而伸之，更爲三百律；終於安運長四寸四分有奇總合舊爲三百六十律日當一管宮徵旋韻各以次從。』觀此，則知錢樂之三百六十律仍是依照三分損益之法以求之倘京房之六十律業已繁雜難用，則錢樂之三百六十律之不適於應用更屬明瞭易見其結果三百六十律只能附會於歷數不能實用於音樂因此吾

人對此，儘可置之不問．至於三百六十律之名則請參看隋書律歷志．

第三節　何承天十二平均律

上述京房錢樂之兩種律制，皆係依照古代三分損益法而推演之並未有所新創．其所得之律皆係「不平均律」到了何承天氏．（宋元嘉二十四年即西歷紀元後四四七年承天遷廷尉未拜上欲以爲吏部郎，已受密旨承天宣漏之坐免官卒於家；年七十八以上見南史卷三十三何承天列傳）則一方面鑒於古代仲呂之不能復生黃鐘；他方面又鑒於京房錢樂之之多增律呂仍然不能回到黃鐘於是另創新法以使仲呂能够復生黃鐘據隋書律歷志記載『何承天立法制議云：上下相生三分損益其一；蓋是古人簡易之法猶如古歷周大三百六十五度四分之一後人改制，皆不同爲而京房不悟謬爲六十承天更設新率則從中呂還得黃鐘十二旋宮聲韻無失黃鐘長九寸太簇長八寸二釐林鐘長六寸一釐應鐘長四寸七分九釐強其中呂上生所益之分還得十七萬七千一百四十七復十二辰參之數』光祈按宋書卷

十一，律志序中，曾述新律計算法，雖未言出自何承天；但表中所列各律長度恰與上

述隋書所傳承天四律相同，而且承天既爲宋文帝改定元嘉歷則宋書所載律管長

度當亦出自承天無疑．按宋書律志序云：『論曰律呂相生皆三分而損益之．先儒推

十二律從子至亥，每三之凡十七萬七千一百四十七，而三約之是爲上生．故漢志云

三分損一下生林鐘三分益一上生太簇無射既上生中呂則中呂又當上生黃鐘然

後五聲六律十二管還相爲宮今上生不及黃鐘實二千三百八十四．九約之實，一千九

百六十八爲一分此則不周九寸之律一分有奇豈得還爲宮乎？凡三分益一爲上生，

三分損一爲下生．此其大略猶周天斗分四分之一耳．京房不思此意比十二律微有

所增方引而伸之中呂上生執始執始下生去滅至於南事爲六十律竟復不合彌益

其疏班氏所志未能通律呂本源徒訓角爲觸徵爲祉陽氣施種於黃鐘如斯之屬空

煩其文而爲辭費又推九六欲符劉歆三統之數假託非類以飾其說皆孟堅之妄矣！

』此外宋書律志序中尚有律管長度一表茲將原文照錄如下：

（舊律度）　（新律度）　（舊律分）　（新律分）

律名	新律長度		
黃鐘九寸	九寸	十七萬七千一百四十七	十七萬七千一百四十七
林鐘六寸	六寸一釐	十一萬八千九十八	十一萬八千二百九十六二十五
太簇八寸	八寸二釐	十五萬七千四百六十四	十五萬七千八百六十一十四
南呂五寸三分三釐少強	五寸三分六釐少強	十萬四千九百七十	十萬五千五百七十二十三
姑洗七寸一分一釐強	七寸一分五釐少強	十三萬九千九百六十八	十四萬七百六十二二十八
應鐘四寸七分四釐強	四寸七分九釐強	九萬三千三百一十二	九萬四千七百三百五十七
蕤賓六寸三分二釐弱強	六寸三分八釐少強	十二萬四千四百一十六	十二萬五千六百八十六
大呂八寸四分二釐大強	八寸四分九釐大強	十六萬五千八百八十八	十六萬七千二百七十八三十一
夷則五寸六分二釐大強	五寸七分七釐弱	十一萬五百九十二	十一萬二千一百八十一二十
夾鐘七寸四分九釐少強	七寸五分八釐	十四萬七千四百五十六	十四萬九千二百四十九
無射四寸九分九釐半強	五寸九釐半	九萬八千三百	十萬二千九百三十四
中呂六寸六分六釐弱	六寸七分七釐	十三萬一千七十二	十三萬三千二百五十七二十五
黃鐘八寸八分八釐弱	九寸	十七萬四千七百六十二三分之二	十七萬七千一百四十七

如下：

上列各種新律長度之算法，係自林鐘以下，每次約較古律長度，遞增一釐其式

（律名）	（古律長度）	（新律長度？）
黃鐘	900鼗	900＋0＝900鼗
林鐘	600	600＋1＝601
大簇	800	800＋2＝802
南呂	533	533＋3＝536
姑洗	711	711＋4＝715
應鐘	474	474＋5＝479
蕤賓	632	632＋6＝638
大呂	842	842＋7＝849
夷則	562	562＋8＝570
夾鐘	749	749＋9＝758
無射	499	499＋10＝509
中呂	666	666＋11＝677
黃鐘	888	888＋12＝900

假如我們依照各律長短排列則其式如下：

（律名）　（律之長度）　（鄰近兩律長度相差）　（差度比較）　（在古律中原係）

律名	古律	新律			
黃鐘	900盦	900	{58盦（古律）	—（新律）51盦	＝7盦（大→律）
大呂	842	849	{47（新律）	—（古律）42	＝5（小→律）
大簇	800	802	{51（古律）	—（新律）44	＝7（大→律）
夾鐘	749	758	{43（新律）	—（古律）38	＝5（小→律）
姑洗	711	715	{45（古律）	—（新律）38	＝7（大→律）
仲呂	666	677	{39（新律）	—（古律）34	＝5（小→律）
蕤賓	632	638	{37（新律）	—（古律）32	＝5（小→律）
林鐘	600	601	{38（古律）	—（新律）31	＝5（小→律）
夷則	562		古律	—（古律）31	＝7（古→律）

律名	古/新律	數值	差度	差度	差	類別
黃鐘	古律	888				
	新律	900	421（新律）	414（古律）	＝7	（大一律）
應鐘	古律	474				
	新律	479	30	25（古律）	＝5	（小一律）
無射	古律	499				
	新律	509	34（新律）	27（古律）	＝7	（大一律）
南呂	古律	533				
	新律	536	34（古律）	29	＝5	（小一律）
	新律	570	34	—	＝5	（小一律）

照上表觀之，凡古律原係「大一律」者；現在新律差度，均較古律差度，短七釐，

以使「音程」減少「大一律」逐一變而爲「中一律」反之凡古律原係「小一律」

者，現在新律差度，均較古律差度長五釐以使「音程」擴大「小一律」逐一變而

爲「中一律」換言之原來大者將其縮小，原來小者將其擴大；於是逐成爲「十二

平均律」可惜宋書及隋書，均未明言何承天此項十二平均律係指管上抑指絃上

而言如係管上則因律管直徑改正原則之故，上列數目似不甚確若在絃上實驗則

其數目，當相差不遠．余意是時京房以「準」量律之舉，既已發明；則何承天此種算法，似以絃爲根據果爾，則何承天此種發明，實爲中國樂制史上一大革命較之西洋現行『十二平均律』（自西歷紀元後一六九一年起，）約早一千二百年按宋書爲梁沈約（西歷紀元後四四一年至五一三年）所撰此君對於吾國音韻學之貢獻，爲世人所熟知其於所撰宋書律志之中亦頗多獨到之處至可寶貴．

第四節　梁武帝四通十二笛

唐杜佑（死於西歷紀元後八一二年）通典卷一百四十三樂典云：『梁武帝天監元年，（即西歷紀元後五〇二年）下詔協採古樂竟無所得帝既素善音律詳悉舊事遂自制立四器名之爲通通受聲亮廣九寸直長九尺，臨岳高寸二分．每通施三絃一日元英通應鐘絃用百四十二絲長四尺七寸四分差強黃鐘絃用二百七十三絃長九尺大呂絃用二百五十二絲長八尺四寸三分差弱二日青陽通太簇絃用二百四十絲長八尺夾鐘絃用二百二十四絲長七尺五寸弱姑洗絃用百四十二絲長

七尺二寸一分強三曰朱明遵中呂絃用百九十絃（<u>通志通考皆作百九十九絃</u>）

長六尺六寸六分弱蕤賓絃用百八十九絲長六尺三寸二分強林鐘絃用百八十絲，

長六尺四寸四分四日白藏通夷則絃用百六十八絲長五尺六寸二分強南呂絃用

百六十絲長五尺三寸三分大強無射絃用百二十九絲長四尺九寸九分強因以通

聲轉推用氣悉無差違而還相得中又制為十二笛黃鐘笛長三尺八寸九分大呂笛長三

尺六寸太簇笛長三尺四寸夾鐘笛長三尺二寸姑洗笛長三尺一寸中呂笛長二尺

九寸蕤賓笛長二尺八寸林鐘笛長二尺七寸夷則笛長二尺六寸南呂笛長二尺五

寸無射笛長二尺四寸應鐘笛長二尺三寸用笛以寫通聲考古夾鐘玉律並周代古

鐘並皆不差於是被以八音旋以七聲莫不和韻』茲將十二笛之尺寸概以 $\dfrac{4}{22}$ 一

數除之（38÷9＝4.22）以便與古律長度相較並將『通』之尺寸附於其旁因十

二笛之音係以『通』音為標準故也．

（四）	（通）	（十二笛）	（古律）
（律名）	（蕤数）	（古律）	（何承天之律）
	（長度）	（長度）	（長度）

通	律					
英通	應鐘	142	474分	545蕤 ＞	474蕤	479蕤
	黃鐘	270	900	900 ＝	900	900
青陽通	大呂	252	843	853 ＞	842	849
	太簇	240	800	805 ＞	800	802
朱明通	夾鐘	224	750	758 ＞	749	758
	姑洗	142	721	734 ＞	711	715
	中呂	190	666	687 ＞	666	677
	蕤賓	189	632	663 ＞	632	638
	林鐘	180	644	639 ＞	600	601
白藏通	夷則	168	562	616 ＞	562	570
	南呂	160	533	592 ＞	533	536
	無射	129	499	568 ＞	499	509

四通之絃既各有粗細當然非實地試驗不能得其眞相茲僅將絃上求音公式，錄之如下以備國內同志參考因余此時未能自行實驗故也．

$$N = \frac{1}{2}\sqrt{\frac{gP}{IL}}$$

N 為顫動數．

P 為緊張之數目可於絃之一端，墜以砝碼秤之而得以格蘭姆（Gramm）為單位通常 Violin 上之 a 絃約有六千八百七十格蘭姆左右「通」上各絃緊張之數目，似宜以彼此相同為原則．

g 為攝力其數為 981 c m．

L 為絃之長度以 c m 為單位．

Π 為絃之重量其求法係 Π＝πR²LD（ f 為周率即 3.1416 R 為半徑；L 為長度 D 為比重．）

以上一式係錄自姑爾誦 Chwolson 之 Die Lehre vom Schall 第六十頁若將四通各絃，一一依法實驗便可將梁武帝之十二律求出至於十二笛之長度，通常均較古律為長即何承天各律（夾鐘一律除外），亦較十二笛為短但四通之絃，既有粗細之別，則十二笛之直徑恐亦有大小之分果爾則吾人只就長短方面考察亦殊不能得出各律真相最好是先由四通之上求出各律然後再證之以十二笛制．

吾人對於梁武帝四通十二笛之樂制雖暫時不能得其要領但由此却可以看

出當時兩種趨勢．第一以絃定律之擧自京房而後，漸爲識者所承認．梁武帝即其一例．第二對於古代三分損益之理加以懷疑；另用新法以立樂制，如何承天梁武帝以及隋之劉焯（參看本章第五節）即其一例．於是吾國古代樂制，到了六朝時代，忽呈突飛猛進之象．此事或與當時胡樂侵入不無關係．蓋既察出他族樂制，雖與吾國樂制相異，亦復怡然動聽足見樂制一物殊無天經地義一成不變之必要所有向來傳統思想，不免因而動搖故也．

第五節　劉焯十二等差律

隋代劉焯亦欲將十二律加以平均．但其所平均者爲各律長度之差，而非「音程」．故不能稱之爲「十二平均律」．蓋所謂十二平均律者，係指各律之間「音程」大小彼此相等而言．非指各律長度之差彼此相等而言．據隋書律歷志云：『仁壽四年（即西歷紀元後六○四年），劉焯上啓於東宮論張胄玄曆，兼論律呂其大旨曰：樂主於音，音定於律；音不以律不可克諧度律均鍾於是乎在．但律終小呂數復黃鍾，

舊計未精，終不復始.故漢代京房妄為六十，而宋代錢樂之更為三百六十考禮詮次

豈有得然化未移風將恐由此匪直長短失於其差，亦自管圍乖於其數又尺寸意定，

莫能詳考既亂管絃亦乖度量焯皆校定庶有明發其黃鐘管六十三為實，以次每律

減三分以七為寸法約之得黃鐘長九寸太簇長八寸一分四釐林鐘長六寸，應鐘長

四寸二分八釐七分之四」即將六十三每次遞減三分然後再以七除之其式如下：

（律名）	（新　律　長　度）	（古律長度）	鄰近兩律長度相差	
			（劉歆）43釐	（何承天）51釐
黃鐘	63÷7　＝　900釐	＝　900釐		
大呂	（63—3）÷7　＝　857	＞　842	43	47
太簇	（60—3）÷7　＝　814	＞　800	43	44
夾鐘	（57—3）÷7　＝　771	＞　749	43	43
姑洗	（54—3）÷7　＝　728	＞　711	43	38
中呂	（51—3）÷7　＝　685	＞　666	43	39
蕤賓	（48—3）÷7　＝　642	＞　632	43	37

律名	計算式	比較		
林鐘	$(45－3)÷7 ＝ 600$	＝ 600		43
夷則	$(42－3)÷7 ＝ 557$	＜ 562	43	31
南呂	$(39－3)÷7 ＝ 514$	＜ 533	43	34
無射	$(36－3)÷7 ＝ 471$	＜ 499	43	27
應鐘	$(33－3)÷7 ＝ 428$	＜ 474	43	30
半黃律鐘	$(30－3)÷7 ＝ 385$	＜ 444	43	29(479—450)

照物理學原則,倘十二律間之「音程,」彼此各自完全相等則高音部分各律間「長度」之差應較低音部分各律間長度之差爲小譬如何承天十二律黃大之間爲51釐大太之間則只有47釐太夾之間則更只有44釐如此遞短下去其中惟39及30兩數是爲例外.故余在上文曾以「相差不遠」四字評之反之,倘十二律間之「長度」彼此各自完全相等則高音部分各律間分各律間之「音程,」將較低音部分各律間之「音程」爲大因此,劉焯的十二律間之長度相差既均爲43釐則其結果各律間之「音程,」將較低音部分各律間之「音程,」將愈來愈大.換言之,即大呂太簇間之「音程,」大於黃鐘大呂間之

「音程」太簇夾鐘間之「音程」，又大於大呂太簇間之「音程」，如此類推下去

總而言之，十二律間之「長度」之差各自相等則「音程」便不相等。反之，十二律間

之「音程」各自相等則「長度」之差便不相等。無論管上絃上均然。故劉焯此種

「十二等差律」在音樂上實無何等價值。

第六節　王朴純正音階律

舊五代史卷一百四十五，樂志云：『（周世宗顯德）六年（即西歷紀元後九五九年）春正月，樞密使王朴奏詔詳定雅樂十二律旋相爲宮之法，並造律準上之。

其奏疏略曰：『……是以黃帝吹九寸之管得黃鐘之聲爲樂之端也。半之清聲也。倍之緩聲也。三分其一以損益之相生之聲也，十二變而復黃鐘之總數也。乃命之曰十二律旋迭爲均均有七調合八十四調。……今陛下天縱文武奄宅中區思復三代之

風臨視樂懸親自考聽知其亡失深動上心。……以臣嘗學律歷宣示古今樂錄令臣

討論臣雖不敏敢不奉詔遂以周法以秬黍校定尺度長九寸虛徑三分爲黃鐘之管。

與見在黃鐘之聲相應以上下相生之法推之得十二律管以爲衆管互吹用聲不便．

乃作律準十三絃宣聲長九尺，張絃各如黃鐘之聲以第八絃六尺設柱爲林鐘第三

絃八尺設柱爲太簇第十絃五尺三寸四分設柱爲南呂第五絃七尺一寸三分設柱

爲姑洗第十二絃四尺七寸五分設柱爲應鐘第七絃六尺三寸三分設柱爲蕤賓第

二絃八尺四寸四分設柱爲大呂第九絃五尺六寸三分設柱爲夷則第四絃七尺五

寸一分設柱爲夾鐘第十一絃五尺一分設柱爲無射第六絃六尺六寸八分設柱爲

中呂第十三絃四尺五寸設柱爲黃鐘之清聲十二律中旋用七聲爲均之主者，

宮也；徵商，羽角變宮變徵次爲發其均主之聲歸乎本音之律七聲迭應而不亂乃成

其調均有七調聲有十二均合八十四調歌奏之曲由之出焉』按王朴之「準」其

式當如古瑟絃各有柱似與京房之準不同蓋京房之準只『中央一絃下有畫分寸，

以爲六十律清濁之節』故也茲按照王朴準上各絃長短列表如下（表中古律長

度係擴寸爲尺與京房準上長度相同）：

（王朴之準）　　（王朴新律）　　（古律）

	分		分
第一絃黃鐘	900	=	900
第二絃大呂	844	>	842
第三絃太簇	800	=	800
第四絃夾鐘	751	>	749
第五絃姑洗	713	>	711
第六絃中呂	668	>	666
第七絃蕤賓	633	>	632
第八絃林鐘	600	=	600
第九絃夷則	563	>	562
第十絃南呂	534	>	533
第十一絃無射	501	>	499
第十二絃應鐘	475	>	474
第十三絃半律黃鐘	450	>	444

細觀上列一表，惟黃鐘，太簇，林鐘三律，彼此相同其餘各律，皆係新律長於古律。

換言之，即新律低於古律．我們知道由三分損益法所得之五音「宮調，」只有宮，商，徵三音合於物理上所謂「純正音階；」其餘角羽兩音則嫌太高不合於「純正音階．」其式如下：

（音律）	（由三分損益而得者）	（純正音階）
黃鐘宮	0	0
太簇商	8:9(204分)	8:9(204分)
姑洗角	64:81(408分)	4:5(386分)
林鐘徵	2:3(702分)	2:3(702分)
南呂羽	16:27(906分)	3:5(884分)

現在王朴既照舊保存黃鐘太簇林鐘三律長度而將姑洗，南呂兩律略為降低；如是便可得一「純正音階之五音調．」故余稱之為「純正音階律．」而且各律之中，一部分適於「純正音階，」一部分叉近於「平均律」（按「平均律，」除「八階」(Octave)外，蓋無一適於「純正音階」者）因此王朴新律頗不宜於「旋相階」

為宮」.（按「平均律」之長處,即在其便於「旋相為宮.」）此類律制,西洋古代,亦復有之.

第七節　蔡元定十八律

宋史卷八十一,律歷志云:『淳熙間,建安布衣蔡元定（西歷紀元後一一三五年至一一九八年）,著律呂新書.朱熹稱其超然遠覽,奮其獨見……其言雖多出於近世之所未講,而實無一字不本於古人之成法.其書有律呂本源,律呂證辨……權臣既誣元定以偽學,貶死春陵,雖有其書卒為空言嗚呼惜哉!』光祈按蔡元定變律篇曰:『十二律各自為宮以生五聲二變.其黃鐘林鐘太簇南呂姑洗應鐘六律,則能具足至蕤賓大呂夷則夾鐘無射仲呂六律則取黃鐘林鐘太簇南呂姑洗應鐘六律之聲少下;不和故有變律.律之當變者有六:黃鐘林鐘太簇南呂姑洗應鐘變律者其聲近正律,而少高於正律然後洪纖高下不相奪倫.變律非正律,故不為宮……十二律循環相生而世俗不知三分損益之數往而不返仲呂再生黃鐘,止得八寸七分有

奇，不成黃鐘正聲．京房覺其如此．故仲呂再生別名執始轉生四十八律．不知變律之

數止於六者出於自然不可復加．雖强加之亦無所用也．……何承天劉焯譏房之病，

乃欲增林鐘已下十一律之分．使至仲呂反生黃鐘還得十七萬七千一百四十七之

數則是惟黃鐘一律成律．他十一律皆不應三分損益之數．其失又甚於房」八十四

聲篇曰：『黃鐘不爲他律役；所用七聲皆正律．無空積忽微．自林鐘而下．則有半聲

（光祈按猶言半律之意）大呂太簇一半聲．夾鐘姑洗二半聲．蕤賓林鐘四半聲．夷

則．南呂五半聲．無射應鐘爲六半聲．仲呂爲十二律之窮．三變聲（？）也．自蕤賓而下，

則有變律蕤賓一變律．大呂二變律．夷則三變律．夾鐘四變律．無射五變律．中呂六變

律也．省有空積忽微．不得其正．故黃鐘獨爲聲氣之元．雖十二律八十四聲皆黃鐘所

生．然黃鐘一均．所謂純粹中之純粹者也．八十四聲正律六十三．變律二十一．六十三

者，九七之數也．二十一者三七之數也．』六十調篇曰：『十二律旋相爲宮各有七聲

合八十四聲宮聲十二，商聲十二，角聲十二，徵聲十二，羽聲十二，凡六十聲爲六十調．

其變宮十二在羽聲之後宮聲之前變徵十二在角聲之後徵聲之前宮徵皆不成．凡

二十四聲，不可爲調黃鐘宮至夾鐘羽，並用黃鐘起調，黃鐘畢曲.大呂宮至姑洗羽，並用大呂起調大呂畢曲太簇宮至仲呂羽，並用太簇起調太簇畢曲……』以上各段宋史卷一百三十一亦嘗轉載其文.按吾國古代「十二不平均律」之缺點，在不能「旋相爲宮」因是後來乃有「十二平均律」之發明以補此項缺點正與西洋樂制進化情形相似.至於蔡元定之十八律則欲在古代「十二不平均律」範圍之內，再添上六個「變律」以資「旋相爲宮」之用其產生此項「變律」之法，係由中呂再用三分損益法六次以求之換言之實與京房六十律中之執始去滅時息結躬，變虞運內六律相同.有此十八律，則「十二律旋相爲宮」之舉，便可見諸實行於保存古代樂制條件之下，復能「旋相爲宮」眞可稱爲最聰明之解決方法茲將十八律與「旋相爲宮」之關係圖列如下（圖中符號，──爲下生，〰爲上生）：

黃鐘　宮　商　角　　徵　羽　變宮　變徵
林鐘　宮　商　角　　徵　羽　變宮　變徵
太簇　宮　商　角　　徵　羽　變宮　變徵
南呂　宮　商　角　　徵　羽　變宮　變徵
姑洗　宮　商　角　　徵　羽　變宮　變徵
應鐘　宮　商　角　　徵　羽　變宮　變徵
蕤賓　宮　商　角　　徵　羽　變宮　變徵
大呂　宮　商　角　　徵　羽　變宮　變徵
夷則　宮　商　角　　徵　羽　變宮　變徵
夾鐘　宮　商　角　　徵　羽　變宮　變徵
無射　宮　商　角　　徵　羽　變宮　變徵
仲呂　宮　商　角　　徵　羽　變宮　變徵
黃鐘　變宮　變徵
林鐘　變宮　變徵
太簇　變宮
南呂　變徵
姑洗
應鐘

（1　2　3　4　5　6　7　8　9　10　11　12　13　14　15　16　17　18）

第八節　朱載堉十二平均律

到了明萬曆二十四年，（即西歷紀元後一五九六年），明朝宗室朱載堉，乃具

表獻書，暢論其「十二平均律」之旨其奏札中有云：『律呂之學，乖謬久矣蓋由宗守黃鐘九寸三分損益隔八相生，此三言之謬也』云云並自述其作書本旨曰：『律非難造之物而造之難成何也？推詳其弊蓋有三失．王莽僞作原非至善；而歷代善之，以爲定制：根本不正其失一也．劉歆僞辭全無可取；而歷代取之以爲定法算術不精其失二也三分損益舊率疎舛而歷代守之以爲定法算術不精其失三也．欲矯其失，則有三要不宗王莽律度量衡之制一也．不從漢志劉歆班固之說二也不用三分損益疎舛之法三也以此三要矯彼三失．律呂精義所由作也』云云

至於朱氏算律之法據其律呂精義內篇卷二所述則『舊律圍徑皆同，而新律各不同．……先儒以長短雖異圍徑皆同，此未達之論也今若不信以竹或筆管製黃鐘之律一樣二枚截其一枚分作兩段全律半律各令一人吹之其聲必不相合矣．此昭然可驗也又製大呂之律一樣二枚周徑與黃鐘同截其一枚分作兩段全律半律各令一人吹之則亦不相合而大呂半律乃與黃鐘全律相合略差不遠是知所謂半律者，皆下全律一律矣．』彼又於同書同卷之內詳將各律長度直徑計算之法錄出其

原文如下：『置黃鐘正律，通長一尺爲實，以十億乘之，以十億零五千九百四十六萬

三千零九十四除之得九寸四分三釐八毫七絲四忽三微一纖，爲大呂……置黃鐘

正律，內徑三分五釐三毫五絲三忽三微三纖爲實，以十億乘之，以十億零二千九百

三十萬零二千二百三十六除之得三分四釐四絲八忽八微四纖爲大呂……

置大呂正律，通長九寸四分三釐八毫七絲四忽三微一纖爲實，以十億乘之，以十億

零五千九百四十六萬三千零九十四除之得八寸九分零八毫九絲八忽七微一纖，

爲太簇。……置大呂正律，內徑三分四釐四絲八忽八微四纖爲實，以十億乘之，

以十億零二千九百三十萬零二千二百三十六除之得三分三釐三毫七絲零九微

九纖，爲太簇。……』朱氏原文甚長，茲但將其所記各數列表比較如下（自毫以下

之小數從略）：

（律　名）	（長　度）	（內　徑）
倍（1）黃鐘	200分	5分
（2）大呂	188.77	4.85

(律正)

(12)應鐘　　105.94　　3.63

(11)無射　　112.24　　3.74

(10)南呂　　118.92　　3.85

(9)夷則　　125.99　　3.96

(8)林鐘　　133.48　　4.08

(7)蕤賓　　141.42　　4.20

(6)仲呂　　149.83　　4.32

(5)姑洗　　158.74　　4.45

(4)夾鐘　　168.17　　4.58

(3)大簇　　178.17　　4.71

(1)黃鐘　　100　　3.53

(2)大呂　　94.38　　3.43

(3)大簇　　89.08　　3.33

(4)夾鐘　　84.08　　3.24

（隼）

- (5)姑洗　　79.37　　3.14
- (6)仲呂　　74.91　　3.06
- (7)蕤賓　　70.71　　2.97
- (8)林鐘　　66.74　　2.88
- (9)夷則　　62.99　　2.80
- (10)南呂　　59.46　　2.72
- (11)無射　　56.12　　2.64
- (12)應鐘　　52.97　　2 57
- (1)黃鐘　　50　　　2 50
- (2)大呂　　47.19　　2.42
- (3)太簇　　44.54　　2.35
- (4)夾鐘　　42.04　　2.29
- (5)姑洗　　39.68　　2.22
- (6)仲呂　　37.45　　2 16

（7）蕤賓 …… 35.35 …… 2.10

（8）林鐘 …… 33.37 …… 2.04

（9）夷則 …… 31.49 …… 1.98

（10）南呂 …… 29.73 …… 1.92

（11）無射 …… 28.06 …… 1.87

（12）應鐘 …… 26.48 …… 1.81

律

以上即為朱氏三十六律之長度與直徑，若將該氏算法列為公式，則有如下式：

（長度）正律黃鐘 …… $\dfrac{100分\times1{,}000{,}000{,}000.000}{1{,}059{,}463.094}$ ＝94.分538…… 正律大呂長度

（內徑）正律黃鐘 …… $\dfrac{3.5分53\times1{,}000{,}000{,}000.000}{1{,}029{,}302.236}$ ＝3.5分43…… 正律大呂內徑

（長度）正律大呂 …… $\dfrac{94.分538\times1{,}000{,}000{,}000.000}{1{,}059{,}463.094}$ ＝89.5分08…… 正律太簇長度

（內徑）正律大呂 …… $\dfrac{3.5分43\times1{,}000{,}000{,}000.000}{1{,}029{,}302.236}$ ＝3.5分33…… 正律太簇內徑

如此類推下去，便可求得十二正律之長度與直徑其餘倍律及半律之算法與

此相同式中所謂 1.059.463.094 者無他，即

或

$$12\sqrt{2} = 1.059.463.094$$

是也．所謂 1.029.302.236 者無他，即

或

$$24\sqrt{2} = 1.029.302.236$$

$$1.029.302.236^{24} = 2$$

是也．但朱氏此種算法是否合理，則非加以物理實驗，不能評斷．據比利時皇家樂器博物館長聲學專家馬絨（M. V. Mahillon）於一八九〇年不魯捨拉皇家音樂學院年書（Annuaire du Conservatoire Royal de Musique de Bruxelles 第一八八頁至一九三頁）中之報告，則彼曾依照朱氏律管長度及直徑製造倍律正律半律黃鐘各一支，所發之音甚爲準確；恰等於西洋五線譜上之 be^1 be^2 be^3 三音並謂用

1.059.463.094 一數，遞除管之長度同時又用 1.029.302.236 一數，遞除管之直徑則

可將「十二平均律」次第求出言下頗致其驚異不已之情蓋管上求「十二平均

律」一事西洋方面至今未得理論根據只憑樂工依照經驗習慣製造故也惟馬絨

(Mahillon) 氏之實驗是否僅限於上述三支黃鐘律管抑或對於其餘各律亦嘗如

法一一加以實驗然後發為此言余無從斷定惟該氏既係聲學專家著述甚宏其言

當非無稽之談此外日本物理學者田邊尚雄氏亦嘗謂朱氏之律實為「十二平均

律」亦當有所根據余甚望國內同志能依照朱氏律管長度及直徑製造十二正律．

然後再在風琴之上加以比較是否一一相符余此時則實無錢為此也如果朱氏之

律果為「平均律」則從前何承天理想中之「十二平均律」至是遂完全實現矣．

茲將何朱兩氏之「十二平均律」數目列表比較如下並將何承天之九寸化為一

尺推算以資對照比較．

	（宋　載　栩）		（何　承　天）	
（正律）	（長度）	（差度）	（長度）	（差度）

律名				
黃鐘	100分		100分	
		} 5.62		} 5.1
大呂	94.38		94.36	
		} 5.3		} 4.7
大簇	89.08		89.11	
		} 5		} 4.4
夾鐘	84.08		84.22	
		} 4.71		} 4.3
姑洗	79.37		79.45	
		} 4.46		} 3.8
仲呂	74.91		75.22	
		} 4.2		} 3.9
蕤賓	70.71		70.89	
		} 3.97		} 3.7
林鐘	66.74		66.77	
		} 3.75		} 3.1
夷則	62.99		63.31	
		} 3.53		} 3.4
南呂	59.46		59.56	
		} 3.34		} 2.7
無射	56.12		56.61	
		} 3.15		} 3
應鐘	52.97		53.24	
		} 2.97		} 2.9
半黃律鐘	50		50	

吾國「十二平均律」理論雖自朱載堉以後，即已完全確立約比西洋早一百年.但在實際上却似未見諸實行.明史律歷志亦謂：『神宗時鄭世子載堉著律呂精義、律學新說樂舞全譜共若干卷具表進獻……宣付史館以備稽考未及施行』

第九節　清朝律呂

據大清會典卷三十三（嘉慶二十三年，即西歷紀元後一八一八年印行）及大清會典事例卷四百二十（同年印行）所載則清朝律呂制度，仍係應用古代三分損益法惟倍律六種半律六種係由正律加倍或折半而成（即王朴所謂半之清聲也倍之緩聲也）.茲將各律數目錄之如下：

（律名）	（長度）		（律名）	（長度）
倍 7. 蕤賓	102.分40	正 (7) 蕤賓	51.分20	
8. 林鐘	97.20		(8) 林鐘	48.60
9. 夷則	91.02		(9) 夷則	45.51
10. 南呂	86.40		(10) 南呂	43.20

11. 無射　80.90

律12. 應鐘　76.80

正(1) 黃鐘　72.90

(2) 大呂　68.26

(3) 太簇　64.80

(4) 夾鐘　60.68

(5) 姑洗　57.60

律(6) 中呂　53.93

(11) 無射　40.45

律(12) 應鐘　38.40

華13. 黃鐘　36.45

14. 大呂　34.13

15. 太簇　32.40

16. 夾鐘　30.34

17. 姑洗　28.50

律18. 中呂　26.96

上列各律之直徑既皆爲二分七釐四毫則其所得結果當然不能與絃上三分損益所得者相合由此所構成之樂制,亦當然凌亂無序,在音樂上並無何等重要價值但現在距亡清未遠所有一切雅樂樂器猶多以此律呂制度爲根據而民國成立以後又忙於內亂未暇及此;十餘年來制禮作樂之結果只有大禮帽,燕尾服,卿雲歌,三大成績故吾人對於遜清樂制,實不能以其無甚價值,而遂置諸不論之列也.

第十節　十二平均律與十二不平均律之利弊

十二平均律之優點第一，便於「旋相爲宮」。第二，「半音」既只有一種，易於學習（按「十二不平均律」有「半音」兩種即「大一律」「小一律」是也）第三宜於「複音音樂」蓋「十二平均律」雖無一個「音階」合於「純正音階」（「八階」除外）；但與「純正音階」却相差不遠故演奏「諧和」之時尚無十分刺耳之弊．至於「十二不平均律」則其中頗有一二「音階」合於「純正音階」（如「五階」「整音」之類）；但其他「音階」却相距「純正音階」太遠，故不宜於演奏「諧和」此皆「不平均律」不如「平均律」之點．但在他方面由「不平均律」所構成之調子，亦有一日之長即富於一種努力前進精神是也．故現在歐洲著名提琴家當其獨奏之時多喜用「不平均律」中之「整音」「半音」「五階」各種「音程」反之若與其他樂器同時合奏則不能不彼此互相遷就一點吾人由此可以察出：「不平均律」在昔「單音音樂時代」實有一日之長也．

第四章　調之進化

第一節　五音調與七音調

余在第二章第三節末段曾言：「五音調」如各音起調一次，計有宮調，商調等五種組織形式.而且每種均可應用「十二律旋相爲宮」之法,總計可得六十調.同樣，「七音調」如各音起調一次，則有下列七種組織形式（表中∧符號，係表示「半音」無符號者爲「整音」。）

宮調： 宮　商　角〈變徵　羽〈變宮

商調： 商　角〈變徵　羽〈變宮　宮

角調： 角〈變徵　羽〈變宮　宮　商

變徵調： 變徵　羽〈變宮　宮　商　角〈變徵

徵調：徵〈羽〈變宮〈宮〈商〈角〈變徵

羽調：羽〈變宮〈宮〈商〈角〈變徵〈徵

變宮調：變宮〈宮〈商〈角〈變徵〈徵〈羽

再加以「十二律旋相為宮」之法（譬如「宮調」一種，若十二律各為宮一次，則可得十二種「宮調」）總計可得八十四調.

「十二律旋相為宮」之舉當係戰國時代發明；余已於前面第二章內詳論至於「五音調」之五種調式「七音調」之七種調式則當較「十二律旋相為宮」一事發明為早其後「十二律旋相為宮」之法雖廢（唐杜佑通典卷一百四十二，樂典云『旋宮之樂久喪漢章帝建初三年〔西歷紀元後七八年〕鮑鄴始請用之.順帝陽嘉二年〔西歷紀元後一三三年〕復廢累代會黃鐘一均變極七音則五鐘廢而不擊反謂之啞鐘貞觀初祖孝孫始為旋宮之法造十二和樂合四十八曲八十四調.』舊五代史卷一百四十五，樂志王朴奏疏亦云『漢至隋垂十代凡數百年所

存者黃鍾之宮，一調而已十二律中惟用七聲其餘五律謂之啞鐘蓋不用故也．唐太

宗復古道，乃用祖孝孫張文收考正雅樂而旋宮八十四調復見於時．在懸之器方無

啞者』同卷兵部尚書張昭等亦謂『漢初制氏所調惟存鼓舞旋宮十二均乃立準之

法世莫得聞漢元帝時京房善易別音探求古義以周官均法每月更用五音乃立準

調旋相爲宮成六十調．〔光祈按京房六十調，係以六十律爲基礎並非「五音十二

律旋相爲宮」〕請參看後漢書律歷志自知〕．．．．．．遭漢中微雅音淪缺．．．．．．六十律

法寂寥不傳梁武帝素精音律自造四通十二笛以鼓八音又引古五正二變七調克諧之音旋

相爲宮得八十四調與律準所調音同數異侯景之亂其音又絕隋朝初定雅樂令儒官集議，

沮議歷載不成而沛公鄭譯因龜茲琵琶七音以應月律五正二變七調旋相爲

宮復爲八十四調工人萬寶常又減其絲數稍全古淡．隋高祖不重雅樂克諧黨

博士何妥駁奏其鄭萬所奏八十四調並廢隋氏郊廟所奏惟黃鐘一均．．．．．．其餘五

鐘懸而不作．．．．．．唐太宗受命舊工祖孝孫張文收整比鄭譯萬寶常所均七音八十

四調，方得絲管並施鐘石俱奏』），但上述五種「調式」或七種「調式」却能依

舊流行．此其故無他，因「十二不平均律」根本上不能「旋相為宮」自身本有弱點，其廢也固宜．至於上述各種「調式」則每調皆有其特別性質，可以表現某種情感；其得以保存也亦自有其原因．

又漢魏六朝時代所流行之「清商，一名「清樂」（隋書卷十五，音樂志云：

『開皇九年〔即西歷紀元後五九七年〕平陳，獲宋齊舊樂詔於太常置清商署，以管之』．該書卷十四又云：『譯又與夔〔蘇夔〕俱云案今樂府黃鐘，乃以林鐘為調首失君臣之義清樂黃鐘宮以小呂〔即仲呂〕為變徵乖相生之道今請雅樂黃鐘宮以黃鐘為調首清樂去小呂還用蕤賓為變徵衆皆從之』．此外杜佑通典卷一百四十六亦謂：『清商係漢魏六朝之遺樂』．其組織內容實與仲呂均徵調完全相同．在表面亦不過僅將宮調中之變徵（蕤賓）改為清角（即小呂）而已是以本書，不再詳論．

其在古籍之中言及各種「調式」者，則有國語伶州鳩所謂「宮調」（即大不踰宮細不過羽，參看第二章第二節）；管子地員篇所謂：「徵調」（參看第二章

第二節）；孟子所謂『徵招角招』（即「徵調」之韶，與「角調」之韶；孟子梁惠王下召大師曰：『爲我作君臣相說之樂』蓋徵招角招是也）；史記荆軻傳所謂：『爲變徵之聲士皆垂淚涕泣……復爲羽聲慷慨士皆瞋目髮盡上指冠』（按即「變徵調」與「羽調」）；禮記紀載孔子與賓牟賈談及武樂則有『淫及於商何也』之問（按即犯入「商調」之意，周禮三大祭獨無「商調」）其原因據宋朱熹所解釋者如下：『或問周禮祀天神地示人鬼之樂何以無音朱熹曰五音無一則不成樂非是無商音只是無商調先儒謂商調是殺聲鬼神畏商調故不用而只用四聲迭相爲宮』。又明江夏劉績撰六樂圖說，則謂：『周不用商起調者避殷所爲也猶亡國之社屋之意』明末朱載堉亦謂周詩三百篇皆不用商調惟商頌五篇係用商調。

　　至於採用各種「調式」之原則，則根據會稽季本所著律呂別書之解釋如下：

『音有清濁高下之差逢爲君臣民事物之等。故義取於君者，則以宮起調義取於臣者，則以商起調；義取於民者，則以角起調義取於事者，則以徵起調義取於物者，則以羽起調孟子有徵韶角韶之說蓋謂此也。』

「五音調」與「七音調」兩類，在當時孰為通行？此問題因為缺乏古譜遺蹟之故，殊難加以解決就大體而論，「五音調」或較「七音調」為通行而且「七音調」一物，或者北方較為流行，略如現在之南北曲然南重五音北尚七音似乎古代已有此種趨勢即上述史記所謂變徵之聲（即七音變徵調），固亦出自北方燕人之口也。

第二節　蘇祗婆三十五調

隋書卷十四，音樂志云『開皇二年（即西歷紀元後五九〇年）……譯（即柱國沛公鄭譯）云考尋樂府鐘石律呂皆有宮商角徵羽變宮變徵之名七聲之內，三聲乖應每恆求訪終莫能通先是周武帝時（按周武帝係陳文帝天嘉二年立換言之即西歷紀元後五六一年）有龜茲人曰蘇祗婆從突厥皇后入國善胡琵琶聽其所奏一均之中間有二聲因而問之答云父在西域，稱為知音代相傳習調有七種以其七調勘校七聲實若合符一曰娑陁力華言平聲即宮聲也二曰雞識華言長聲，

即南呂聲也．（光祈按：疑是商聲二字之誤．但唐杜佑通典亦爲南呂聲三字，或係以林鐘爲宮之故．）三曰沙識，華言質直聲，即角聲也．四曰沙侯加濫，華言應聲即變徵聲也．五曰沙臘，華言應和聲，即徵聲也．六曰般贍，華言五聲即羽聲也．七曰俟利箑，華言斛牛聲即變宮聲也．譯因習而彈之，始得七聲之正，然其就此七調又有五旦之名，旦作七調以華言譯之旦者則謂均也．其聲亦應黃鐘，太簇，林鐘，南呂，姑洗，五均已外，七律更無調聲．譯遂因其所捺琵琶絃柱相飲爲均，推演其聲，更立七均，合成十二，以應十二律律有七音音立一調故成七調十二律合八十四調旋轉相交盡皆和合仍以其聲考校太樂所奏林鐘之宮應用林鐘爲宮乃用黃鐘爲宮應用南呂爲商乃用太簇爲商應用應鐘爲角乃取姑洗爲角故林鐘一宮七聲三聲並戾其十一宮七十七音例皆乖越莫有通者又以編懸有八因作八音之樂七音之外更立一聲謂之應聲譯因作書二十餘篇以明其指」

　　上列一段爲吾國音樂「胡樂化」之重要記載．直到今日吾國音樂猶在此種胡樂勢力之下．故讀者對於此段文字不可不特別加以注意．照鄭譯所述，則蘇祇婆

所用之調當有三十五種，其式如下：

黃鐘均	宮	商	角	變徵	徵	羽	變宮
大簇均	宮	商	角	變徵	徵	羽	變宮
林鐘均	宮	商	角	變徵	徵	羽	變宮
南呂均	宮	商	角	變徵	徵	羽	變宮
姑洗均	宮	商	角	變徵	徵	羽	變宮

上面只舉宮調一種為例。七音之中，每音皆可起調一次，總計三十五調。其在琵琶之上則四絃之音當如下式：（按古代琵琶係有相無品現在日本方面所傳之唐代琵琶，其結構猶如此。）

鄭譯所謂「五均,」本可用「五絃琵琶」以說明之,每絃代表一均.而且唐杜

佑通典卷一百四十四絲五琶琶段下亦有『五絃琵琶稍小,蓋北國所出』之語,並

非毫無根據.但蘇祗婆既自龜茲(音鳩茲今新疆庫車縣德文稱爲 Kutscha)而來,

當時西域各國音樂實在『亞刺伯波斯音樂文化』勢力範圍之下.亞刺伯古代琵

琶係四絃.而且用「四階定音法.」(譬如由姑洗到南呂)直到西歷紀元後第十

世紀(約在吾國五代時候)始加爲五絃.故余所擬蘇祗婆琵琶亦爲四絃,而將黃

鐘置在第二絃(按陳澧聲律通考稱最低音之絃爲第一絃,此外亦有人將最高音

之絃稱爲第一絃,以次下推者)第二相之上(因非如此布置則五且不能一一作

（最高音）第四絃
第三絃
第二絃
第一絃
（最低音）

空（弦）　林　太　南　姑

黃

第一相　第二相　第三相　第四

成七調故也）.

其中最關重要者，實爲蘇祇婆之沙侯加濫，侯利箑兩音，根本上與中國之變徵

變宮兩音不同，而鄭譯乃以中國舊名附會胡音，更謂本國音樂「七聲之內，三聲乖

應」此正如吾人今日買了一架西洋風琴，察見其音迥與吾國排簫相異，遂謂排簫

之音『乖應』當爲何等可笑之事。

至於鄭譯所謂『絃柱相飲爲均，推演其聲，更立七均，合成十二，以應十二律』

相飲二字，頗費解，或係吾國近代彈琵琶者所謂「推絃」之法換言之，即每遇琵琶

上所缺乏之音，則以「低半音」代之，但將手指將絃按於格上向外一推絃既稍緊，

音亦稍高，以謀救濟之法也此外，加增柱數，或應用「活柱」（即可移動之柱）亦

爲救濟之一法但鄭譯當時如果用此兩法則吾國今日琵琶之四相位置當至爲複

雜混亂，安得尚能如此有條不紊也.

第三節　從亞刺伯琵琶以考證蘇祇婆琵琶

上文曾言蘇祗婆係來自西域；而當時的西域音樂又在『亞剌伯波斯音樂文化』勢力之下．故吾人可以推定蘇祗婆所用者當與亞剌伯琵琶相同．亞剌伯琵琶名爲阿五德（係龜殼之意，蓋象其形也．按亞剌伯文爲ﾟﾞﾄ．德文則讀爲ʿaːd，亞剌伯文讀法係從右至左，恰與西文讀法相反．b讀爲ʿʌ，卽阿音。ʒ讀爲 d̠，卽五音ʃ讀爲 d̠，卽德音．）見之於紀載，則以西歷紀元後第十世紀亞剌伯音樂學者阿法拉比（Al Farabi）氏（死於西歷紀元後九五〇年，卽吾國五代漢隱帝乾祐三年）所著書籍爲最早．是時亞剌伯樂制與波斯樂制完全相同，故近世歐洲學者因稱之爲『亞剌伯波斯音樂文化』．亞剌伯此項琵琶形式頗與吾國琵琶形式相似．初爲四絃，後由上述之阿法拉比氏再增一絃成爲五絃．至於亞剌伯琵琶四絃各柱定音之法．其在最早時代似與希臘樂制相同．其式如下：（表中亞剌伯數目，係分（Cents）之數目用以表示音階大小．參看第二章第四節．）

四絃散音從C到F，從F到B（係德文之B，較英文所謂B，低「半音」）從B到 *be*，皆係「四階」（即相隔五律）第一絃上之D音以食指按而得之E音以名指按而得之F音以小指按而得之等於第二絃上之散音（按亞剌伯人對於各柱只以「食指」「名指」等稱之不以柱名）其餘三絃之按法亦復如此其在理論方面第一絃上之D為全絃長度的8／9．E為全絃長度的64／81．F為全絃長度

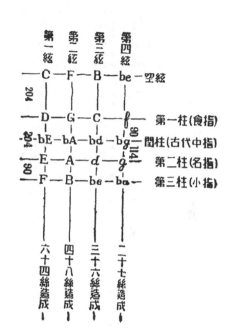

的 3/4. 其後，又因中指賦閒，無事可做之故，乃於第一柱第二柱之間，特置一柱以安

插之將第一柱至第二柱間之「音程」分爲「小一律」（90分）及「大一律」

（114分）兩種是爲「閏柱」（係余所取之名在亞剌伯則稱爲「古代中指」）

該柱地位爲全絃長度的 $\frac{243}{288}$．（$\frac{8}{9} \times \frac{243}{256} = \frac{243}{288}$）由此所造成之調式有如下表，

（表中有 ∧ 符號者爲「半音」無者爲「整音」）：

C	204	D	90	$\widehat{♭E}$	114	\widehat{E}	90	\widehat{F}	204	\widehat{G}	90	$\widehat{♭A}$	114	\widehat{A}	90	\widehat{B}	204	C
0		204		294		408		498		702		792		906		996		1200

此種定絃方法，日本琵琶（讀若 Biwa）猶謹守之惟「閏柱」位置，稍有不同

而已（日本琵琶由第一柱至閏柱爲「大一律」114分由閏柱至第二柱爲「小

一律」90分）

但亞剌伯方面，當時對於上述「古代中指」所得之音，頗不滿意．乃將該閏柱

移在第一柱與第二柱之正中（即將該段平分爲二）．稱爲「波斯中指」．由此所

得之音，在第一絃上為303分在第二絃上為801分較之由「古代中指」所得者

為高不過大家對此，仍不滿意都希望該音再高一點於是遂有琵琶名手名為查耳

查耳 Zalzal 者（死於西曆紀元後八〇〇年左右即唐德宗貞元十六年左右），

主張在「波斯中指」與第二柱之間安置一柱由此所得之音在第一絃上為355

分；在第二絃上為853分近世歐洲學者稱前者為「中立三階」稱後者為「中立

六階」因前者介於近代西洋「短三階」與「長三階」之間後者介於西洋「短

六階」與「長六階」之間故也茲將亞剌伯此項琵琶音階錄之如下（表中符號

，表示「四分之三音」）：

C	204	D	151	E°	143	F	204	G	151	A°	143	B	204	C	
0		204		355		498		702		853		996		1200	

在此種音階之中除「整音」仍為204分外復新創一種特別音程即「四分

之三音」是也（按151分與143分相差不遠故均以「四分之三音」名之亦猶

「大一律」與「小一律」相差不遠吾人均以「半音」名之也）所謂「四分之

三音」者，無他即等於一個「整音」的四分之三；換言之，即小於「整音」大於「半音」是也．此種「中立三階」與「中立六階」以及「四分之三音」對於亞洲各國音樂文化，曾發生極大影響．

其後，上述亞剌伯音樂學者阿法拉比氏，又於四絃之外，再添一根第五絃（其散音較第四絃高「四階」）．成為五絃琵琶．又阿法拉比時代業已知用羊腸為絃．

（如現在西洋提琴上所用者）以代替絲質之絃．

以上所述，即為亞剌伯波斯琵琶在中古時代之一段小史．讀者如欲詳知可參看英儒愛理斯（A. J. Ellis）一八八五年，在美術學會之講演原文載於 Journal of the Society of Arts, 1885, No. 1688, Vol. XXXIII. 又此文曾由柏林大學教授荷爾波斯特（Hornbostel）譯為德文登在比較音樂學雜誌（Sammelbände für Vergleicheude Musikwissenschaft）第十一卷第一頁至第七十五頁．關於亞剌伯琵琶一段，在第十六頁至第十九頁又愛理斯氏發明之「用分（Cents）計算音階法」為本書屢次引用者，在該文篇首第七頁至第九頁亦有詳細之說明此項德文

雜誌余於數年前，曾為國立北平圖書館，買了一冊，價值三十馬克（約合現在國幣

三十元，）讀者可以取來參考此外，上述亞剌伯音樂學者阿法拉比之著作，曾由荷

蘭大學教授朗德（Land）氏將亞剌伯原文付印，加以說明，並附以傅葉（Goeje）氏

之法文翻譯（Recherche sur l'histoire de la Gamme Arabe. Tiré du Vol. II des

Travaux de la 6e session du Congrès International des Orieutalistes à Leide par

J. P. N. Land.）讀者亦可以取來參閱又德儒屋而夫(J. Wolf)所著之 Notation-

skunde，亦有關於亞剌伯波斯琵琶之紀載可以參考.

亞剌伯琵琶上之四柱（第一柱閏柱第二柱第三柱），即是吾國琵琶上所謂

四相.蘇祇婆之來中國既在周武帝之世（約在西歷紀元五六一年左右）則是時

亞剌伯琵琶上之「中立三階」或「中立六階」尚未發明（係在西歷紀元後第

八世紀發明已見上文）.蘇祇婆琵琶上第二相之位置當為「古代中指」無疑但

此事證之日本現存琵琶則又不盡相合在一八八四年國際展覽會之中，日本方面

嘗有一部分樂器陳列其間曾由上述英國學者愛理斯一一加以考察據其報告則

日本琵琶上四相之音實爲：

絃	空絃	第一相	第二相	第三相	第四相
第一絃	C	D	#D	E	F
	204	114	90	90	
	0	204	318	408	499
	黃	太	夾	姑	仲
	204	114	90	114	
	0	204	318	408	522

觀此，則知日本琵琶上第二相之音頗較亞剌伯琵琶上「古代中指」之音爲高．其原因或係遷就中國夾鐘一律之故本來該項「中指」所發之音，在亞剌伯人自己卽已大不滿意幾經改革已如上文所述則我們東亞方面對於該音加以變動，當然亦在情理之中．而況中國夾鐘一律頗與物理上之「純短三階」（316分）相近，改得尤爲合理反之，日本琵琶上第四相之音爲物理上之「純四階」係絕對保存亞剌伯之舊因該音爲中日樂制內所同感缺乏者也．（吾國仲呂一律頗嫌太高；

但在七絃琴上亦有「純四階」一音.

至於日本琵琶上，四絃散音之定法甚多，或爲合上尺合，或爲上尺合上（以上

兩種，與中國琵琶同），或爲四尺合上（與亞剌伯琵琶同），或爲合尺合上.

但日本琵琶既由吾國唐時傳到日本（按數年前日本音樂學者田邊尙雄氏，

在北京大學講演似曾說過武則天贈送日本之琵琶至今猶保存未失云云）則日

本琵琶制度亦可視作吾國唐朝琵琶之遺法.大約唐朝琵琶之有此種改革，或係在

唐初祖孝孫張文收改正樂制之後.即杜佑通典卷一百四十二所謂『大唐太宗文

皇帝留心雅正，勵精文教.貞觀之初，合考隋氏所傳南北之樂梁陳盡吳楚之聲，周齊

皆胡虜之音乃命太常卿祖孝孫正宮調；起居郎呂才習音韻協律郎張文收考律呂.

平其散濫，爲之折衷』是也.唐朝琵琶制度，便是一個「折衷」的好例.蘇祇婆琵琶，

既在未經此項「折衷」之前或者全是「亞剌伯式」亦未可知.

關於日本琵琶問題，余嘗一度請教於同學日人佐藤謙三君此君在德研究音

樂亦已十餘年；現兼任柏林大學日文敎習當吾輩面談之後彼又於次日寄余一信，

討論此項問題，茲譯錄其原文如下：

『我的親愛同學！　現在余覺得，關於琵琶之事，尚有一二相告，琵琶何時傳到日本，現已不能精確考出，但無論如何，當在西歷紀元後七五六年（光祈按，即唐肅宗至德元年）以前，因是年在東大寺獻物帳中，已有琵琶之名故也，至於小野妹子（原注：此人係西歷紀元後六〇七年，即隋煬帝大業三年，由日本派往隋朝之第一位正式使臣）將琵琶由中國帶回日本一說，當然不能認為完全可靠藤原貞敏曾隨日使到華，並在該處學習琵琶，其歸國之年，係在西歷紀元後八三八年（光祈按，即唐文宗開成三年）當延喜時代，（原注：西歷紀元後九〇一年至九二二年，光祈按，即唐昭宗天復元年至梁末帝龍德二年）已有二十餘件著名琵琶傳聞於世，由此可以想見此項樂器在當時業已甚為流行，又所謂「樂琵琶」者，（光祈按，即日本雅樂所用者日本之雅樂係由唐代學去）其上只有四相，誠如閣下昨日所言，以上所述，即余對於我們昨日討論琵琶一事，尚應補告閣下者，友誼的問候，閣下的服從者佐藤謙三．　一九三一年正月十六日』

觀此，則知余所謂唐代琵琶係有相無品，又得一重保證矣．至於吾國今日流行之琵琶，其相品位置只是「大致不差」迥不如日本琵琶之能保存唐朝舊觀據上述英儒愛理斯所考驗則吾國現行琵琶之相品其音程如下：（按表中分(Cents)數，係經過一度平均後，而得非原音也．）

絃	空	第一相	第二相	第三相	第四相	第一品
第一絃 合	合	四	乙	乙	上	尺
	0	150	350	650	900	1200
	150	200	300	250	300	350

實與蘇祇婆琵琶，日本琵琶皆不相同．惟其中 150（即四分之三音）及 359（即中立三階）兩個音程，頗與後來亞剌伯查耳查耳氏之琵琶制度（西曆紀元後第八世紀約在唐德宗之世）相似．此外各種音階，皆與近世亞剌伯樂制所謂「二十四平均律」者相近「二十四平均律」者即將一個音級，分爲二十四個「四分之一音」（50分）組成調子則有如下表：

樂	I	II	III	IV	V	VI	VII	I'
	200	150	150	200	150	150	200	
（中古查耳查耳制）		200	350	500	700	850	1000	1200
近世亞剌伯制	0	(204)	(355)	(498)	(702)	(853)	(996)	(1200)

觀此，則知亞剌伯近代「二十四平均律」實由中古查耳查耳琵琶樂制進化而出吾國近日琵琶制度或亦繼續感受亞剌伯樂制改革影響，乃有此種變態之產生也．

又吾國古代似乎亦有一種樂器，頗與琵琶相似；但與蘇祇婆琵琶非一物．唐杜佑通典卷一百四十四，絲五篇云：『琵琶（晉）傅元琵琶賦曰：漢遣烏孫公主嫁昆彌念其行道思慕故使工人裁箏筑爲馬上之樂今觀其器中虛外實天地象也盤圓柄直陰陽敍也杜十有二配律呂也四絃法四時也以方俗語之曰琵琶取其易傳於外國也風俗通曰：（按風俗通係後漢應劭撰）以手琵琶，因以爲名．釋名曰：（按釋名係漢劉熙撰）推手前曰批引手却曰把，杜摯曰秦苦長城之役百姓絃鼗而鼓之．並未詳孰實其器不列四廂今清樂秦琵琶，俗謂之秦漢子圓體修頸而小疑是絃鼗

之遺制．傳元云體圓柄直，柱有十二．其他皆充上銳下，曲項，形制稍大；本出胡中，俗傳

是漢制；兼似兩制者，謂之秦漢．蓋謂通用秦漢之法．梁史稱侯景之害簡文也．使太樂

令彭雋齋曲項琵琶，就帝飲南朝似無曲項者．五絃琵琶稍小，蓋北國所出舊彈琵琶，

皆用木撥彈之（光祈按日本今日猶如此）．大唐貞觀中始有手彈之法．今所謂搊

琵琶者是也．風俗通所謂以手琵琶之．知乃非用撥之義豈上代固有搊之者？（原註：

手彈法近代已廢，自裴洛兒始爲之．）』觀此，則陳隋以前中國已有琵琶之名．蘇祗

婆琵琶當係胡物，而沿用華名者也．

　　第四節　燕樂二十八調

唐杜佑（死於西歷紀元後八一二年）通典卷一四六，坐立部伎篇云：『讌樂：

武德初（西歷紀元後六二〇年左右）未暇改作．每讌享因隋舊制，奏九部樂（原

註一讌樂二清商三西涼四扶南五高麗六龜茲七安國八疏勒九康國）至貞觀十

六年（西歷紀元後六四二年）十一月宴百寮奏十部．先是伐高昌收其樂付太常，

至是增爲十部伎其後分爲立坐二部．貞觀中景雲見河水清協律郎張文收采古朱

雁天馬之義製景雲河清歌名曰讌樂奏之管絃爲諸樂之首（由坐部伎奏之）』宋

歐陽修（西歷紀元後一〇一七年至一〇七二年）唐書卷二十二，禮樂志云：『自

周陳以上雅鄭淆雜而無別隋文帝始分雅俗二部至唐更曰部當凡所謂俗樂者二

十有八調正宮高宮中呂宮道調宮南呂宮仙呂宮黃鐘宮爲七宮越調大食調高大

食調雙調小食調歇指調林鐘商爲七商大食角高大食角雙角小食角歇指角林鐘

角越角爲七角中呂調正平調高平調仙呂調黃鐘羽般涉調高般涉爲七羽皆從濁

至清迭更其聲下則益濁上則益清慢者過節急者流蕩其後聲器寖殊或有宮調之

名或以倍四爲度有與律呂同名而聲不近雅者其宮調乃應夾鐘之律燕設用之．…

…帝卽位（指玄宗而言）又分樂爲二部堂下立奏謂之立部伎堂上坐奏謂之坐

部伎太常閱坐部不可教者隸立部；又不可教者，乃習雅樂』元脫脫（西歷紀元後

一三一三年至一三五五年），宋史卷一百四十二，樂志云：『蔡元定（西歷紀元後

一一三五年至一一九八年）嘗爲燕樂一書證俗失以存古義今采其略附於下：黃

鐘用合字大呂太簇用四字夾鐘姑洗用一字爽則南呂用工字無射應鐘用凡字各

以上下分爲清濁其中呂蕤賓林鐘不可以上下分中呂用上字蕤賓用勾字林鐘用

尺字其黃鐘清用六字大呂太簇夾鐘清各用五字而以下上緊別之緊五者夾鐘清

聲俗樂以爲宮此其取律寸律數用字紀聲之略也一宮二商三角四變爲宮五徵六

羽七閏爲角五聲之號與雅樂同惟變徵以於十二律中陰陽易位故謂之變宮以

七聲所不及取閏餘之義故謂之閏四變居宮聲之對故爲宮俗樂以閏爲正聲以閏

加變故閏爲角而實非正角此其七聲高下之略也聲由陽來陽生於子終於午燕樂

以夾鐘收四聲曰宮曰商曰羽曰閏閏爲角其正角聲變聲徵聲皆不收而獨用夾鐘

爲律本此其夾鐘收四聲之略也宮聲七調曰正宮曰高宮曰中呂宮曰道宮曰南呂

宮曰僊呂宮曰黃鐘宮皆生於黃鐘商聲七調曰大食調曰高大食調曰雙調曰小食

調曰歇指調曰商調曰越調皆生於太簇羽聲七調曰般涉調曰高般涉調曰中呂調

曰正平調曰南呂調曰僊呂調曰黃鐘調皆生於南呂角聲七調曰大食角曰高大食

角曰雙角曰小食角曰歇指角曰商角曰越角皆生於應鐘此其四聲二十八調之略

也。竊考元定言燕樂大要其律本出夾鐘，以十二律兼四淸爲十六聲，而夾鐘爲最淸，此所謂靡靡之聲也。觀其律本則其樂可知，變宮變徵旣非正聲，而以變徵爲宮以變宮爲角。反紊亂正聲，若此夾鐘宮謂之中呂宮林鐘宮謂之爲南宮者，燕樂聲高實以夾鐘爲黃鐘也。所收二十八調本萬寶常所謂非治世之音俗又於七角調各加一聲，流蕩忘反，而祖調亦不復存矣。」

以上各段，卽係關於燕樂起源與其宮調種類之重要紀載。燕樂在唐樂中，極佔重要位置，只有坐部立部均不可敎之人始習雅樂，雅樂至此殆已名存實亡。在坐立兩部中，以坐部爲最重要；而燕樂實爲坐部諸樂之首。（按坐部伎之中又分六門：一爲讌樂卽上述之張文收所作，而二爲長壽樂三爲天授樂四爲鳥歌萬歲樂五爲龍池樂六爲破陣樂在讌樂之中，又分爲四項：有景雲慶善破陣承天等請參看杜佑通典卷一百四十六〈坐立部伎篇〉）

現在我們再來硏究蔡元定所述之燕樂樂制，其眞相究爲何如？茲將蔡氏所言，先列一表然後加以詮解。

字譜：　合　下四　下一　上上　勾　下尺工　下凡　六　下五　上緊五

古律：　黃　大　太　夾　姑　仲　蕤　林　夷　南　無　應　黃　大　太

引為古律：　宮　商　角　變徵　徵　羽　閏　宮　商

燕律：　太　夾　仲　林　夷　無　黃　大

燕調：　商　角變　徵　羽閏　宮　商　角　變　徵　羽閏

蔡氏文中解釋字譜與古律之關係甚為明瞭，吾人不必加以詮釋比較複雜的，是「引古為喻」一事．蔡氏所謂『四變』者係指古律仲呂而言．何以知之因該律在十二律中陰陽易位故也．（按古調中之變徵係蕤賓為陽律現在則為仲呂係陰律所以只稱之為「變」）蔡氏所謂『七閏』者係指古律無射而言何以知之因該律為古調七聲中所未有故也．（以七聲所不及故謂之「閏」）蔡氏所謂『四變為宮』者係指該項「變」音為燕樂中之「宮」音也所謂『七閏為角』者係指該項「閏」音為燕樂中之清角也．（後文脫脫所謂『以變徵為宮以變宮為角』

亦係引古爲喻．惟所謂『變宮爲角者係指古樂中之變宮（即閏），爲燕樂中之清角而言．

（蔡氏文中，所謂『以夾鐘收四聲曰宮曰商曰羽曰閏』係指夾鐘（燕律）爲均之宮調商調羽調閏調是也．所謂『宮聲七調……皆生於黃鐘商聲七調……皆生於太簇羽聲七調……皆生於南呂角聲七調……皆生於應鐘』者係引古律爲喻．蓋宮調爲燕律夾鐘其性質與古律黃鐘相似（脫脫所謂『以夾鐘爲黃鐘』亦係此意．）商調爲燕律仲呂其性質與古律太簇相似．羽調爲燕律黃鐘其性質與古律南呂相似．角調（即閏調）爲燕律大呂其性質與古律應鐘（當爲無射）相似．至於以閏調爲角調者係因古調之角音（古律姑洗），恰較燕樂之宮音低「半音」；因稱之爲「角調」而當時又誤以燕樂閏音等於古調之變宮（應該等於清羽）；以致後之讀者，大有錯綜紊亂莫名其妙之同時又謂其「生於應鐘」（即變宮）以致後之讀者，大有錯綜紊亂莫名其妙之感而余之獲得上述解決固亦當費去無限腦力也．

「變」爲「清角」非「變徵」「閏」爲「清羽」非「變宮，」蔡元定氏固

知之；因彼曾言「變」係陰陽易位，「閏」為七聲所無，故也.其後宋張炎（生於西

歷紀元後一二四八年）著詞源時，似亦知之蓋彼言七調時（原書第二頁及第五

頁之後半篇享帚精舍出版）嘗稱應鐘為「閏宮，蕤賓為「閏徵；而在八十四

調表（原書第七頁至第十一頁）則僅稱蕤賓（當為仲呂）為「變」應鐘（當

為無射）為「閏」似亦不無分別.惟彼於表下，配以當時流行字譜直以「變」為

＜（即蕤賓之字譜）「閏」為八（即應鐘之字譜）；於是錯綜紊亂情形從此愈

難理解矣.

　茲將張炎詞源所列八十四調以及歐陽修唐書脫脫宋史沈括補筆談（參看

本節末段）所列二十八調列表比較如左.惟表中載有宋時俗字譜茲先用表，詮釋

如下（參看詞源第二頁及第六頁）又八十四調表中符號:⊙係表示南宋七宮十

二調.※係表示崑曲六宮十一調其詳請看本章第七第十兩節）

（詞源）（宋史）

律呂	詞源	宋史
黃	ム	合
大	⊙	下四
太	マ	四
夾	㊀	下一
姑	一	一
仲	㇗	上一
蕤	ㄴ	勾
林	㇀	尺
夷	ㄑ	下工
南	⑦	上工
無	⑪	工
應	八	凡
黃清	幺	上凡
大清	⑤	六
太清	ケ	下五
夾清	⑤	上五
		緊五

八十四調

（黃鐘宮ㅅ幺）

八十四調　工	詞源　引古為喻 俗名字 / 俗譜	唐書　俗名	宋史　俗名	宋史補筆談　俗名字
黃鐘宮	正黃鐘宮　ム／合	正宮⊙※	正宮	正宮　六
黃鐘商	大石調　マ／四	大食調⊙※	大食調	越調　六
黃鐘角	正黃鐘宮角　一／一			林鐘角　尺
黃鐘變	正黃鐘轉徵　ㅅ／勾			
黃鐘徵	正黃鐘正徵　ㄱ／尺			
黃鐘羽	般涉調　ㅡ／工	般涉調⊙※	般涉調	中呂調　六
黃鐘閏	大石角　八／凡		大食角	

燕樂二十八調

（大呂宮 マ ち）

大呂閏	大呂羽	大呂徵	大呂變	大呂角	大呂商	大呂宮
高大石角	高般涉調	高宮正徵	高宮變徵	高宮調	高大石調	高宮
ム	⑪	⊖	ヘ	ケ	⊖	⊘
合	下凡	下工	尺	上	下一	下四
高大食角	高般涉					高大食調 高宮⊙
高大食角	高般涉調					高大食調 高宮
						高宮
						四

（太簇宮 マ あ）

太簇閏	太簇羽	太簇徵	太簇變	太簇角	太簇商	太簇宮
中管高大石角	中管高般涉調	中管高宮正徵	中管高宮變徵	中管高宮角	中管高大石調	中管高宮
⊘	ハ	フ	⊖	マ	し	マ
下四	凡	工	下工	勾	一	四

正平調 四		越角 一		大石調 四	

（夾鐘宮　㊀）

夾鐘宮	夾鐘商	夾鐘角	夾鐘變	夾鐘徵	夾鐘羽	夾鐘閏
中呂宮	雙調	中呂正角	中呂變徵	中呂正徵	中呂調	雙角
⊖	ケ	ヘ	マ	㈨	ム	丫
下一	上	尺	工	下凡	合	四
中呂宮⊙※	雙調⊙※				中呂調⊙※	雙角
中呂宮	雙調				中呂調	雙角
中呂宮一	高大石調一					

（姑洗宮　一）

姑洗宮	姑洗商	姑洗角	姑洗變	姑洗徵	姑洗羽	姑洗閏
中管中呂宮	中管雙調	中管中呂角	中管中呂變徵	中管中呂正徵	中管中呂調	中管雙角
一	∟	⊖	㈨	八	⊠	⊖
一	勾	下工	下凡	凡	下四	下一
		大石角　凡			高平調　一	

（仲呂宮ㄅ）

仲呂宮	仲呂商	仲呂角	仲呂變	仲呂徵	仲呂羽	仲呂閏
道宮	小石調	道宮角	道宮變徵	道宮正徵	正平調	小石角
ㄅ	ㄟ	フ	ハ	ㄙ	マ	一
上	尺	工	凡	合	四	一
道調宮 ⊙ ※	小食調 ⊙ ※	小食角			正平調 ⊙	
道宮	小食調	小食角			正平調	
道調宮　上	雙調　上	高大石角　六			仙呂調　上	

（蕤賓宮乚）

蕤賓宮	蕤賓商	蕤賓角	蕤賓變	蕤賓徵	蕤賓羽	蕤賓閏
中管道宮	中管小石調	中管道宮角	中管道宮變徵	中管道宮正徵	中管正平調	中管小石角
乚	フ⃝	ハ⃝	ㄙ	マ⃝	一⃝	ㄅ
勾	下工	下凡	合	下四	下一	上

（七）夷則宮

夷則閏	夷則羽	夷則徵	夷則變	夷則角	夷則商	夷則宮
商角	仙呂調	仙呂正徵	仙呂變徵	仙呂角	商調	仙呂宮
八	ク	⊖	㊆	厶	㉔	⑦
尺	上	下一	四	合	下凡	下工
林鐘角	仙呂調⊙※				林鐘商⊙※	仙呂宮⊙※
商角	僊呂調				商調	僊呂宮
	仙呂宮 工					

（八）林鐘宮

林鐘閏	林鐘羽	林鐘徵	林鐘變	林鐘角	林鐘商	林鐘宮
歇指角	高平調	南呂正徵	南呂變徵	南呂角	歇指調	南呂宮
乚	一	マ	㊆	八	一	厶
勾	一	四	下四	凡	工	尺
歇指角⊙※	高平調⊙※				歇指調⊙※	南呂宮⊙※
歇指角	南呂調				歇指調	南呂宮
	大呂調 尺			雙角 四	小石調 尺	南呂宮 尺

（無射宮　四）							（南呂宮　ㄱ）						
無射閏	無射羽	無射徵	無射變	無射角	無射商	無射宮	南呂閏	南呂羽	南呂徵	南呂變	南呂角	南呂商	南呂宮
越角	黃鐘羽調	黃鐘正徵	黃鐘變徵	黃鐘角	越調	黃鐘宮	中管仙角	中管仙呂調	中管仙呂正徵	中管仙呂變徵	中管仙呂角	中管雙調	中管仙呂宮

ㄱ	㇏	ケ	マ	一	ム	⑪	⑦	乚	一	⊖	㈢	ハ	一
工	尺	上	一	四	合	下凡	下工	勾	一	下一	下四	凡	工

越角	黃鐘羽 ⊙ ※		越調	黃鐘宮 ⊙ ※	

越角	黃鐘調		越調 黃鐘宮

高般涉調 凡	黃鐘調	林鐘商 凡	黃鐘宮 凡	般涉調 工	小石角 一	歇指調 工

（應鐘宮八）			
應鐘宮	中管黃鐘宮	⑧	凡
應鐘商	中管越調	⑦	下四
應鐘角	中管黃鐘角	ㄥ	下一
應鐘變	中管黃鐘變徵	ㄌ	上
應鐘徵	中管黃鐘正徵	乙	勾
應鐘羽	中管黃鐘羽調	⑦	下工
應鐘羽	中管羽調		下凡
應鐘閏	中管越調		

歇指角

尺

上列表中之燕樂二十八調，唐書宋史所載，大致相同．惟唐書所謂南呂調者，因燕樂「林鐘均羽調」等於雅樂「南呂均羽調」故也．宋沈括（死於西曆紀元後一〇九三年）夢溪筆談卷六第六頁云：『今教坊燕樂比律高二均弱，合字比太簇微下（光祈按蔡元定係直以雅律太簇為燕樂黃鐘）．……如今之中呂宮却是古夾鐘宮．南呂宮乃古林鐘宮．今林鐘商乃古無射宮．今大呂調乃古林鐘羽雖國工亦莫能知所因』

唐書所謂『林鐘商』（宋史稱爲「商調」）似爲『黃鐘商』之誤（即古無射宮）．所謂『林鐘角』（宋史稱爲「商角」）則又似以燕樂夷則爲宮

沈括補筆談云：『十二律配燕樂二十八調，除無徵音外凡殺聲黃鐘宮今爲正宮，用六字黃鐘商今爲越調用六字黃鐘角今爲林鐘角用尺字黃鐘羽今爲中呂調，用六字大呂宮今爲高宮，用四字大呂商今爲越調用四字大呂角大呂羽太簇宮今爲中呂調用四字太簇商今爲越角用尺字林鐘商今爲正太簇羽今爲正平調用四字夾鐘宮今爲中呂宮用一字夾鐘商今爲高大石調用一字夾鐘羽今爲正平調用四字夾鐘宮今爲中呂宮姑洗角今爲大石角用凡字姑洗羽今爲高平調用一字中呂宮今爲道調宮用上字中呂商今爲雙調用上字中呂角今爲高大石角用六字中呂羽今爲仙呂調用上字中呂宮今爲道調宮用上字蕤賓宮商角羽今燕樂皆無林鐘宮今爲南呂宮用尺字林鐘商今爲小石調用尺字林鐘角今爲南呂宮用尺字林鐘羽今爲大呂調夷則宮今爲仙呂宮用工字夷則商今爲歇指調工用字南呂角今爲小石角用一則商角羽，南呂宮今燕樂皆無南呂商今爲歇指調工用字南呂角今爲小石角用一字南呂羽今爲般涉調用工字無射宮今爲黃鐘宮用凡字無射商今爲林鐘商用凡

字，無射角，今燕樂無，無射羽今爲高般涉調用凡字應鐘宮，應鐘商，今燕樂皆無，應鐘

角今爲歇指角用尺字應鐘羽，今燕樂無』（以上一段係錄自燕樂考原卷一，第十

七頁至第十九頁）

沈括所謂之燕樂二十八調，其次序只有宮調七種，與歐陽修（唐書）蔡元定

（見宋史）張炎（詞源）所載者相同，其餘則不相符，但沈氏係與歐陽修同時，蔡

元定係在其後，張炎更在其後，安知歐陽修蔡元定所述者，非與沈氏所述相同，而與

張氏相異耶？蓋上列唐書宋史二十八調次序，係余依照詞源次序配列，以其較有統

系故也，並不是確切可靠毫無疑義之辦法反之，沈氏所配字譜則與張氏完全相同

（其詳余當於本章第九節中述之），因此，如照字譜次序排列則沈張兩氏二十八

調之次序又復如出一轍。

余疑張炎詞源八十四調之名，除其中燕樂二十八調名稱係唐代遺物外，其餘

一部分（七正角調七徵調）係宋徽宗政和年間（西歷紀元後一一一一年至一

一一七年）所補，一部分則係南宋時代或張炎本人所補並非唐代之舊因歐陽修

編纂唐書,在政和以前,此項增補之名稱尚未發生,故歐陽修只紀二十八調之名.蔡

元定時代,雖在政和數十年之後,但宋時通行者只七宮十二調(見詞源參看本章

第七節)是項增補名稱亦未通行.故蔡氏亦只紀載二十八調之名.但唐代音樂除

最通行之二十八調外其餘五十六調當亦各自有其名稱不過此項名稱似與古時

雅樂名稱如「黃鍾均徵音」「太簇均宮音」之類完全相同而已.

元脫脫宋史卷一百四十二第七頁云:『政和間,詔以大晟雅樂施於燕饗御殿

按試補徵角二調播之教坊頒之天下然當時樂府奏言樂之諸宮調多不正皆俚俗

所傳』.從此除原有之宮商羽閏四種調式外又加入角(正角)徵兩種調式(每

種亦各七調)於是宋又乃於原有七種宮調名稱下各加以「角」字或「正徵」

字樣以別之.到了南宋又將「變徵」一種調式加入(大約只係理論方面)並於

七種宮調名稱之下加上「變徵」二字以別之此外又將原來缺乏之太簇姑洗蕤

賓南呂應鐘五律各加「中管」二字湊成十二律所謂「中管」者係表示該管較

原管稍短之意但中管二字唐書卷二十二中業已提及如此一來遂造成 12×7 =

84調．吾人試看後來增補之名稱秩序井然各有意義迥不似燕樂二十八調名稱之

混亂（其中一部分係譯名如般涉二字即係蘇祇婆羽音之名稱，南宋慶元三年姜

夔獻大樂議亦謂，『大食小食般涉者胡語』）即此一點已可發現其餘名稱係後

來陸續增補之痕迹也．

第五節　唐燕樂與琵琶

燕樂主要樂器爲琵琶（唐書卷二十二第一頁言燕樂樂器云『絲有琵琶，五

絃箜篌』，宋史卷一百四十二第七頁，亦謂：『厥後至坐伎部琵琶曲盛流於時』）．

我們假定蘇祇婆琵琶上之四絃散音爲姑南太林如本章第二節所述者則只須將

第一絃（姑）第二絃（南）各升高三律即成爲林黃太林若只將第一絃（姑）

升高三律，則成爲林南太林但當時鄭譯所謂：『其聲亦應黃鐘太簇林鐘南呂姑洗

五均』者在事實上乃係仲呂林鐘黃鐘太簇南呂五均，因當時太樂係以黃鐘代替

林鐘故也．（隋書卷十四第三十五頁云：『仍以其聲考校太樂所奏林鐘之宮應用

林鐘爲宮乃用黃鐘爲宮」）若列表比較則有如下式：

大樂	林	南	黃	太	姑	
雅律	黃 太	夾	姑	仲 林	夷 南	無 應
字譜	合	四	上	尺	工	

如此，則林黃太林，林南太林即爲合上尺合或黃仲林黃所謂『七商七角調弦法」是也．

林南太林即爲合四尺合（或黃太林黃）與上尺合上音階相似所謂『七宮七羽調弦法』是也．今日吾國普通所用者多爲『七商七角調弦法」（參看陳澧聲律通考或童斐中樂尋源第三十三頁）

宋沈括夢溪筆談卷六云『前世遺事時有於古人文章中見之．元稹詩有琵琶宮調八十一，三調弦中彈不出琵琶共有八十四調蓋十二律各七均，乃成八十四調．稹詩言八十一調，人多不喻所謂予於金陵丞相家，得唐賀懷智琵琶譜一册．其序云：琵琶八十四調內黃鐘太簇林鐘宮聲弦中彈不出須管色定弦其餘八十一調，皆以此三調爲準更不用管色定弦始喻稹詩言如今之調琴須先用管色合字定宮弦乃

以宮絃下生徵，徵絃上生商，上下相生，終於少商凡下生者隔二弦，上生者隔一絃取

之凡弦聲皆當如此古人仍須以金石爲準商頌依我磬聲是也今人苟簡不復以絃

管定聲故其高下無準出於臨時懷智琵琶譜調格與今樂全不同唐人樂學精深尙

有雅律遺法今之燕樂古聲多亡而新聲大率皆無法度樂工自不能言其義如何得

其聲和」沈氏此說若用之於『七宮七羽調絃法』眞是恰到好處因其四絃散音

恰爲林黃太林故也但用之於『七商七角定絃法』則不盡相合因其四絃散音爲

林南太林無黃鐘在內故也而且兩種定絃方法其在四相之中皆缺大呂蕤賓二律。

即或將「品」加上亦復缺乏蕤賓一律試問八十四調何以能夠奏出？因此，余乃爲

之臆說曰第一、琵琶本係胡樂樂器根本上不能彈出八十四調，第二琵琶之組織係

以胡樂音階爲標準，換言之卽

〉宮　南　有變　徵　列圖〈

是也若以此項調式施於琵琶之上則至少可以在四相之上彈出黃鐘（合）夾鐘

（下一）仲呂（上）林鐘（尺）無射（下凡）五均三十五調而且不必應用「推絃」

之法以增補「半音」其式如下：（圖中之律，即係表示以該律爲宮之意符號∧，則

係表示「半音」位置）

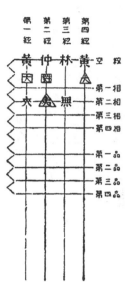

我們細看上圖，黃夾仲林無五律皆可爲均．每均皆可得七調（譬如用黃鐘均

商音起調，則爲「黃鐘均商調」燕樂稱爲大石調）但在事實上卻只應用宮商羽

閏四調，故至少可得二十調惟夷則均四調缺乏大呂一律（在第四絃上）若非用

「推絃」或「移柱」（將第一相移在大呂蕤賓位置唐段安節琵琶錄所謂「只

有宮商角羽四調臨時移柱應廿八調」當係指此）之法，不能彈出至於大呂均，

則更缺乏大呂蕤賓二律並宮音而無之惟余對於「移柱」一事只認爲當時各種

「增加半音」辦法中之一種而非最爲流行者蓋燕樂最大妙用即在「犯宮」一

舉（西洋稱爲「轉調」Modulation），換言之一篇樂譜之中，忽而轉入甲宮調，忽而

又轉入乙宮調，忽而又回到本宮調，以增加樂中變化所謂轉入他宮調者無他，即改

奏本宮調以外之音是也譬如本宮調爲「黃鐘均宮音」並無大呂夷賓二律在內，

現在忽奏大呂夾鐘仲呂夷賓夷則，無射應鐘七律，則轉入「大呂均宮調」去矣倘若

調中「犯宮」之舉甚多則奏者對於「移柱」一事，勢非疲於奔命不止此外如果

第一相可以隨時移動則該相位置勢將變動無定；則吾國今日相傳之琵琶四相位

置，當亦複雜紊亂不復再如今日之有條不紊矣故余始終主張「推絃」之說，而不

相信「移柱」之言假如空絃與第二相之間各用「推絃」之法以補大簇夷大四

律，則琵琶之上十二律均已齊全可以演奏八十四調（鄭譯之八十四調當是如此

辦理）至於「推絃」之法是否能得一個正確「半音」固係一大疑問若就實用

言，終不如在該處加上一個「閏相」之爲便也第三吾國學者向將胡樂宮聲（即

宮調）中之變閏兩音誤認爲等於中國宮聲中之變徵變宮兩音隋朝之鄭譯南宋

之張炎以及清代之凌廷堪（死於嘉慶十四年即西歷紀元後一八○九年）蓋無

不如此．則唐朝天寶樂工賀懷智，欲於琵琶之上找出一個變徵（卽第二絃上之㽔賓），以玉成「黃鐘均宮調」（由第一絃空絃起）；找出一個角音（卽第二絃上之㽔賓），一個變宮（卽第四絃上之大呂），以玉成「太簇均宮調」（由第一絃之相起）．找出一個變徵（卽第四絃上之大呂），以玉成「林鐘均宮調」（由第三絃空絃起），實非不近情理之舉．但大呂㽔賓二律之高度究竟如何？則非以管定之不可．既定之後，則其餘八十一調缺乏該音者，皆以此為準．此所以賀懷祖云：『琵琶八十四調內黃鐘太簇林鐘宮聲絃中彈不出，須管色定絃其餘八十一調，皆以此三調為準，更不用管色定絃』也．如照沈括之說黃鐘太簇林鐘係指琵琶上空絃而言則賀懷祖可以直言『黃鐘太簇林鐘三音不準須管色定絃；何必再贅以『宮聲』二字耶？余之解釋『管色定絃』係指空絃與第一相之間而言不但可以應用於「合上尺合定弦法」亦可以應用於「上尺合上定弦法」不過後者所補之音為㽔賓（第一絃及第四絃）夷則（第二絃）大呂（第三絃）三律而已．

又沈括夢溪筆談卷六第二頁亦云：『今之燕樂二十八調布在十一律唯黃鐘

中呂林鐘三律各具其宮商角羽四音.其餘或有一調至二三調獨蕤賓一律都　內中

管仙呂調,乃是蕤賓聲亦不正當本律其間聲音出入亦不全應古法.』所謂黃鐘中

呂林鐘三律當然係指「合(黃)上(仲)尺(林)合(黃)定弦法」中之第一弦至第三

弦之散音無疑.所謂『布在十一律』則係黃仲林三律外尚有大太夾姑夷南無應

八律其中除大夾夷無四律爲均,與各家學說相同外其餘太姑南應四律爲均之說,

則均與他家學說相異.又宋史卷一百二十一第六頁載姜夔大樂議云:『且其名八

十四調者其實則有黃鐘太簇夾鐘仲呂林鐘夷則,無射之宮商羽而已於其中又闕

太簇之商羽焉.』亦以太簇易大呂按姜夔大樂議係獻於宋寧宗慶元三年丁巳四

月(見慶元會要按即西歷紀元後一一九七年)其時已在南宋中葉而燕樂二十

八調之分類方法猶未完全確定,更無論北宋沈括時代矣.

　　第六節　燕樂考原之誤點

清乾嘉學者凌廷堪次仲,著燕樂考原一書.(在粵雅堂叢書第九十九冊至一

百零一冊內），其出版係在其死後之第二年（死於嘉慶十四年）影響極為重大.

如江藩樂縣考（粵雅堂叢書）陳澧聲律通考（東塾叢書）徐灝樂律考各種重要著作，皆為凌氏書籍所引起的章太炎氏清代樸學大師列傳稱凌氏為兼綜衍算樂藝之長推崇備至因此吾人對於燕樂考原一書不可不一為考察.

原書卷一第六頁云：『廷堪昔嘗著燕樂考原六卷皆由古書今器積思悟入者，既成，不得古人之書相印證而世又罕好學深思心知其意者久之竟難以語人嘉慶己巳歲春二月，（按凌氏係是年六月初二日逝世）在浙晤錢塘嚴君厚民（杰）出所藏南宋張叔夏詞源二卷見示取而核之與余書若合符節私心竊喜前此尚未誤用其精神於是錄其要者以自驗其學之艱苦且識良友之餉遺不敢忘所自也』此段文字眞可以表現乾嘉學者治學之精神惟彼與張叔夏同陷於誤則彼固不自知也.

原書卷一第五頁云：『……即宮商羽三均，亦就琵琶弦之大小清濁而命之與漢志所載律呂長短分寸之數，兩不相謀學者無為古人所愚可也……自隋鄭譯推

演龜茲琵琶以定律，無論雅樂俗樂皆原於此，不過緣飾以律呂之名而已．世儒見琵

琶非三代法物，恆置之不言．而羹黍布算截竹吹管，自矜心得不知所謂生聲立調者，

皆蘇祗婆之緒餘也庸足噱乎！』此段文字更可謂為眼高於頂力大於身把中國歷

來言樂之書根本加以推翻．

但凌氏根據唐段安節（西歷紀元後八九五年左右）琵琶錄（又名樂府雜

錄），將琵琶定弦之法誤解則不免過當原書卷一第二頁云：『唐段安節琵琶錄云：

太宗朝挑絲竹為胡部用宮商角羽（原註案此亦以弦之大小為次），並分平上去

入四聲其徵音有其聲無其調（原註案琵琶錄以平聲為羽，上聲為角，去聲為宮，入

聲為商，上平聲為徵．徐景安樂書又以上平聲為宮，下平聲為羽，上聲為祉去聲為羽，

入聲為角．與此不同皆任意分配，不可為典要學者若於此求之則失之遠矣．』原

書卷一第四頁云：『蓋琵琶四弦故燕樂但有宮商角羽四均（原註即四旦）．無徵

聲一均也．第一弦最大其聲最濁，故以為宮聲之均；所謂大不逾宮也．第四弦最細其

聲最清，故以為羽聲之均；所謂細不過羽也．第二弦少細其聲亦少清，故以為商聲之

均．第三弦又細其聲又清，故以爲角聲之均．一均分爲七調，四均故二十八調也其實

不特無徵聲之均，即角聲之均亦非正聲故宋史云：變宮謂之閏又云閏爲角而實非

正角是也．』又原書卷六第二十九頁至第三十二頁云：『宋史樂志云：燕樂七宮皆

生於黃鐘七羽皆生於南呂……則七宮一均，琵琶之第一弦也．……燕樂之黃鐘實

太簇聲所謂高二律也．……七羽一均，琵琶之第四弦也此弦爲第一弦之半聲即太

簇清聲故燕樂之南呂亦太簇聲也．……段安節曰宮逐羽音故七羽調名與七宮多

相應也．……宋史樂志云燕樂七商皆生於太簇七角皆生於應鐘則七商一均琵琶

之第二弦也．……故以爲應鐘聲……七角一均，琵琶之第三弦也．……段安節曰商

角同用則亦應鐘聲』

茲將段安節徐景安凌廷堪三氏定弦之法，與中國現存琵琶散音一爲比較．惟

段徐所謂『角』係指「閏」音抑指「變宮」而言？徐氏所謂『祉』係指「變」

音抑指「正徵」而言？吾人既未確定現在只好將兩音同時並立以資比較表中亞

剌伯數字係表示相隔之律計有若干．

絃	段氏散音	徐氏散音	淩氏散音	現在琵琶定弦之兩種法（琵琶定弦散音／現在種法）
第五絃？	入商仲	入羽南	羽太	入閏無角應　12
第四絃	去宮夾　2	去羽南　42	角應　3	黃黃　55　林
第三絃	上閏大角太　21	上變仲祉林　35	角應　0	仲太　25　林林　55
第二絃	平羽黃　12	下平商太	商應	黃黃　52
第一絃	｛平羽黃　1 2	｛上平宮黃　2	｛宮太　9	｛黃黃　52

我們細看段徐淩三氏散音均與現在琵琶散音不同．但段安節既係唐人所言，當有幾分可靠，而且琵琶定弦之法，本來種類甚多，段氏所定四弦散音，亦非悖於實用．至於徐氏所言，則係依照鄭譯所述五旦之次序亦非毫無根據．惟入聲之角是否

配在第五絃，則余因未曾得讀徐氏原書之故，只可暫時存疑。在三氏定絃方法中其

最可訾議者實為凌氏散音原來定絃之法，雖可變化多端；但兩絃相隔至多不得超

過七律因為我們左手小指在「第一把」之時只能按到七律之上有時勉強按在

八律之上終覺非常喫力。此凡習過提琴（violin）者，所共知之者也。因此絲絃樂器

定絃多以相隔五律或七律為準。譬如胡琴，則相隔七律三絃則相隔五律及七律現

在琵琶兩種定絃法亦以五律為原則，所有亞剌伯琵琶，日本琵琶，亦無不如此。若照

凌氏之說，則由第一絃到第二絃，其間非換「把」一次不可。但古代琵琶有「相」

無「品，余已於前面論及，則雖欲換「把」其如無「品」可按何即或有「品」

可按而第四相與第一品之間缺乏一個「半音，亦非用「推絃」不能求得。

倘若不幸「換把」與「推絃」二事，同在一時舉行，則對於快板樂曲其勢不能順

利進行。而快板又為琵琶谷曲之原則（因彈的絲絃樂器其音易滅，非迅速繼以他

音不可。至於拉的絲絃樂器則無此弊）故凌氏說法終與實用不合也。

又凌氏原書卷六第三十一頁，既以琵琶第二第三兩絃同為應鐘聲忽而又將

該二絃比於三絃樂器上之老中二絃。果爾則彼此相隔，當爲五律，何得謂爲同係應

鐘聲？該頁又言：『七角之聲雖少清於七商，而實與七商相複。故北宋乾興以來，七角

即不用。蓋併入七商也』相隔既有五律之多矣，而乃謂之爲「少清」？凡此種種皆

非余所能悟解者也。

凌氏主要學說，係以燕樂爲「四均七調，」與向來所謂「七均四調」相反。燕

樂考原卷六第十六頁云『不知燕樂二十八調，即今之七調一均七調，四均故二十

八調不必作捕風繫影之談也』按凌氏之有此論似爲誤解段氏琵琶錄所致。燕樂

考原卷二第一頁云『唐段安節琵琶錄云去聲宮七調第一運正宮調第二運高宮

調第三運中呂宮第四運道調宮第五運南呂宮第六運仙呂宮第七運黃鐘宮』卷

三第一頁云『琵琶錄入聲商七調第一運越調（原註亦以第七聲爲第一運）第

二運大石調第三運高大石調第四運雙角調第五運小石調第六運歇指調第七運林

鐘商調』卷四第一頁云：『琵琶錄上聲角七調第一運越角調第二運大石角調第

三運高大石角調第四運雙角調第五運小石角調，亦名正角調第六運歇指角調第

七運，林鐘角調』卷五第一頁云：

調第三運高平調第四運仙呂調第五運黃鐘調第六運般涉調第七運高般涉調』

律（卷二第七頁）．七宮之第二運即按琵琶大弦之第一聲也．……實應太簇之

凌氏據此遂謂：『七宮之第一運，即按琵琶大弦之第一聲也．……實應太簇之

二第九頁）．七宮之第三運，即按琵琶大弦之第二聲也．……實應夾鐘（卷

一頁）．七宮之第四運即按琵琶大弦之第三聲也．……實應仲呂（卷二第十

七宮之第七運，即按琵琶大弦之第四聲也．……實應林鐘（卷二第十七頁）．

之第六運，即按琵琶大弦之第五聲也．……實應南呂（卷二第二十頁）．七宮

第七運即按琵琶大弦之第六聲也．……實應無射（卷二第二十五頁）．七宮之

第三第四各弦亦有類似之紀載此外凌氏更於七宮七商之旁註以工尺字譜（見

卷一第二十二頁）茲將凌氏所言施於今日琵琶之上則其式如下（圖中123

……等等係指「運」數）

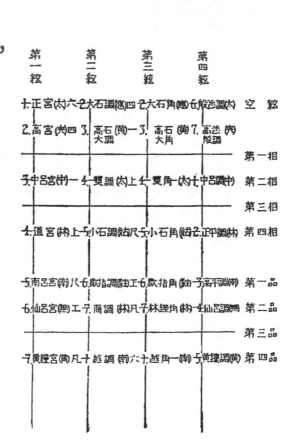

觀此，則知凌氏係把「運」字當作古之「聲」字（即「調式」）解釋．余未得讀段氏琵琶錄原文，不知「運」字究係何指？亦不知「運」字之意？（按凌氏亦未嘗以「運」為「柱」，上圖可以證明．）但余據理揣測，則運均同音（均讀若韻）．所謂七運者，正是七均．每均四調即二十八調何必強將「運」解

為「聲」，作成所謂「四均七聲」之學說耶？若讀者將余在本章第五節中所擬琵

琶七均四聲旋宮之圖，與凌氏此圖，（按凌氏此圖亦係余私擬者，凌氏書中無之）

一為比較，則知孰為自然孰為不自然矣．

又《燕樂考原》卷一第十六頁云：『仲呂上字為宮，則……應鐘凡字為變徵，

姑洗一字為變宮』是凌氏亦誤視「變」為「變徵」、「閏」為「變宮」而不知

其為「清角」「清羽」也．

之由來此真是大學者的態度為吾輩所最當效法者！

但凌氏書中，每有論斷，輒將所據古書章句列出；使後之讀者，容易察見其誤會

第七節　南宋七宮十二調

宋張炎《詞源》卷上，第七頁云：『十二律呂，各有五音演而為宮為調律呂之名，總

八十四分月律而屬之今雅俗祇行七宮十二調，而角不預焉．』該書卷上，第十二頁，

又將七宮十二調之名記出其目如下：

七宮：　黃鐘宮，仙呂宮，正宮，高宮，南呂宮，中呂宮，道宮．

十二調：　大石調，小石調，般涉調，歇指調，越調，仙呂調，中呂調，正平調，高平調，雙調黃鐘羽商調．

換言之，即將燕樂二十八調中之七個角聲（即閏音），一個商聲（高大石調，屬於大呂均）一個羽聲（高般涉調，亦屬於大呂均）除去（請參看本章第四節，表中有⊙者，即七宮十二調）．七個角聲在中國古調中並無此物其廢之也固宜至於大呂均之高大石調高般涉調被人廢棄則係由於琵琶及觱篥之上皆無大呂一律所致．到了後來元曲崑曲所謂六宮十一調，則更將大呂均宮聲之高宮一調亦復廢而不用，以便斬草除根，從此我們可以看見宮調進化與樂器結構之關係為如何密切者！

宮調到了南宋末葉，不但北宋晚期（徽宗政和年間）所加之徵角（指正角而言）二調，未能通行，即燕樂二十八調中之七角（指閏而言）一商一羽亦復嗚呼哀哉！但是吾國現存古代樂譜，却正以南宋時代所保存或遺留者為最古（朱熹

姜夔）．因此，我們對於七宮十二調之理論，亦可舉引一二作品實例，以證明之．

我們研究音樂歷史的人，最痛苦者，無過於只有紙上空談，而無作品爲例，就我們中國古代遺譜而論在琴譜中必有一部分作品是很古的，殆無疑義．但是若無眞憑實據，只靠口傳此是伯牙古調彼是中散遺音，終是令人難信此外據日人田邊尚雄氏言現在日本宮中尚保存一部分唐代樂譜原文其中因破損不能認識者，亦早由宮中樂隊抄下世世相傳云云果爾則吾國古代樂譜，當可溯至唐朝．可惜此項樂譜，余尙未得見只好俟諸他日．現在據余所見吾國古代樂譜則以朱熹（西歷紀元後一一三〇年至一二〇〇年）儀禮經傳通解風雅十二詩譜及姜夔（西歷紀元後一一九七年進大樂議）所作各曲爲最古兩人皆在南宋時代（皆在西歷紀元後第十二世紀），而儀禮經傳通解一書柏林國立圖書館中無之，余因此亦未得讀．

余僅從童斐君中樂尋源卷下第一頁，獲見關雎一篇係童君錄自該書者但余從宋史卷一百四十二第二頁得知『小雅詩譜鹿鳴四牡皇皇者華魚麗南有嘉魚南山有臺皆用黃鐘清宮（原注：俗呼爲正宮調）；二南國風詩譜關雎葛覃卷耳鵲巢采

蘩采蘋，皆用無射清商（原注：俗呼爲越調）朱熹曰：大戴禮言雅二十六篇其八可

歌，其八廢不可歌本文頗有闕誤漢末杜夔傳舊雅樂四曲一曰鹿鳴二曰騶虞三曰

伐檀又加文王詩皆古聲辭其後新辭作而舊曲遂廢唐開元鄉飲酒禮乃有此十二

篇之目而其聲亦莫得聞此譜即開元遺聲也古聲亡滅已久不知當時工師何

所考而爲此?竊疑古樂有唱有歎唱者發歌句也和者繼其聲詩詞之外應更有疊

字散聲以歎發其趣故漢晉間舊曲既失其傳則其詞雖存而世莫能補如此譜直以

一聲協一字則古詩篇篇可歌又以清聲爲調似亦非古法然古聲既不可考姑存此

以見聲歌之彷彿俟知樂者考焉』又燕樂考原亦謂該譜其中六篇係黃鐘清宮六

篇係無射清商（燕樂考原卷一第四十頁云：『若宋人之雅樂即燕樂朱子所傳趙

彥肅詩樂譜小雅六篇用黃鐘清宮﹝原註即正宮﹞國風六篇用無射清商﹝原註

即越調﹞宋人以夾鐘姑洗配一字無射應鐘倍凡字譜中有姑洗無射諸律則雅樂

用一凡可知矣』）茲將朱熹十二詩譜姜夔越九歌十篇（見姜白石全集白石道

人歌曲卷一第五頁至第七頁,掃葉山房印行又姜夔越九歌之外,尚有其他歌譜;但

皆用宋俗字譜，非若越九歌之用律呂註譜也。關於宋俗字譜，當於後面樂譜章內述之）之宮調表列如下．

（原　注）

維樂商調：商　角　變徵　變　羽　變宮　商

燕樂宮調：宮　商　角　變徵　變　羽　變宮

朱熹　國風大篇：黃　太　姑　仲　林　南　無　（無射情商俗呼越調）

越王越調：黃　太　姑　仲　林　南　無　黃　（無射商）

越相則南調：黃　姑　林　南　無　太　（黃鐘商）

懷忠中管南調：大　仲　林　南　無　應　太　夾　（南呂商）

蔡孝子中管般瞻調：無　黃　太　夾　仲　林　無　（大呂羽）

姓忠中管南調：無　大　夾　仲　蕤　林　夷　南　無　（大呂羽）

雅樂宮調：宮　商　角　變徵　變　羽　變宮

燕樂閏調（即□角調）：閏　宮　商　角　變徵　變　羽　變宮

朱熹　小雅六篇：
黃　大　姑　蕤林　南　應黃　（黃鐘清宮(俗呼正宮)

帝舜虞韶調：
黃　大　姑　蕤林　南　應黃

姜夔 { 王禹偁調：
來　仲　林　南無　黃　大夾　（夾鐘宮)

　　　　項王古平調：
集　黃　大　姑仲　林　南林　（無射宮)

雅樂羽調：
羽　變宮　南　角　變徵　羽

燕樂徵調：
變　羽閏　宮　南　角變徵

姜夔 { 曹娥蜀則調：
仲　林夾　無　黃　大夾　仲　（夷則羽)

　　　　龐洤軍爲平調：
姑　蕤林　南　應　大夾　仲　（林鐘羽)

上列二十二篇調式之中，朱熹關雎一篇，姜夔越九歌十篇皆由余一一審查而
得．惟姜夔集中間有將「大」誤印爲「太」或「太」誤印爲「大」者茲特一一
改正如上我們細看上列二十二篇樂譜之中竟有十一種屬於燕樂宮調九種屬於
燕樂角調皆係唐代已有著惟徵調兩種則係宋朝燕樂徽宗政和年間所新加者至
於朱熹姜夔之所以稱呼該調等爲無射商黃鐘宮等等者不過在「燕樂身上」穿

以一件「雅樂衣裳」而已．正如吾人今日學習西樂痛譜「陽調」（或譯爲「長

音階」）；又因其頗與吾國徵調或小工調之結構相似遂直稱之爲徵調或小工調

以附會其說是也．因爲宋朝諸儒雖深知雅樂調式之結構但當時樂工所用之樂器，

却多來自燕樂爲遷就樂工（或謀羣衆賞識）起見不能不大譜特譜燕樂宮調及

角調凌廷堪氏謂：『宋人之雅樂即燕樂』一語確有深見不過彼所重視者似僅在

應用乙凡二字尚非探原索本之論也．

第八節　宋燕樂與觱篥

唐燕樂之主要伴奏樂器爲琵琶．宋燕樂之主要伴奏樂器，則爲觱篥．北宋陳暘

樂書（西歷紀元後一一○一年）卷一百三十第二頁云『觱篥一名悲篥一名笳

管．羌胡龜茲之樂也以竹爲管以蘆爲首狀類胡笳而九竅所法者角音而已其聲悲

栗胡人吹之以驚中國馬焉……後世樂家者流以其旋宮轉器以應律管因譜其音，

爲衆器之首至今鼓吹教坊用之．以爲頭管是進夷狄之音，加之中國雅樂之上，不幾

於以夷亂華乎？降之雅樂之下，作之國門之外，可也。聖朝元會乘輿行幸，竝進之以冠雅樂，非先王下管之制也。然其大者九竅以屬篥名之，小者之六竅者猶不失乎中聲，而九竅者其失蓋與太平管同矣（原注：今教坊所用上七空後二空

以五凡工尺上一四六勾合十字譜其聲）」張炎詞源卷下第二頁云『法曲則以倍四頭管品之（原注：即簫篥也）其聲清越。大曲則以倍六頭管品之，其聲流美……惟慢曲引近則不同，名曰小唱須得聲字清圓以啞篥合之其音甚正，簫則弗及也。』馬端臨文獻通考卷一百三十八云『屬篥悲篥笳管風管屬篥本名悲篥出於胡中，其聲悲（原注或云，儒者相傳胡人吹角以驚馬後乃以笳為首竹為管）

光祈按據陳暘樂書及馬端臨文獻通考所云則屬篥與頭管似為一物而篥篥二字則又與屬篥二字之音相同（屬讀若必）只寫法不同而已。啞篥篥則又為篥篥之無笳形筒子者其音較弱，故謂之啞似與今日所謂頭管相同。惟據乾隆二十四年（即西歷紀元後一七五九年）所刊之皇朝禮樂圖式卷八所載則頭管共分兩種：一為大頭管，一為小頭管二者均只有八孔七孔在前一孔在後其尺寸如下：（按，

陳暘樂書中屬篥一圖，只有前六孔，且未言尺寸。

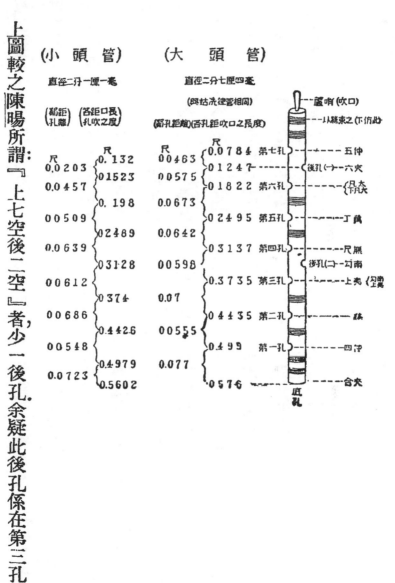

（小頭管）直徑二分一厘一毫

（大頭管）直徑二分七厘四毫（與姑洗律管相同）

上圖較之陳暘所謂：『上七空後二空』者，少一後孔。余疑此後孔係在第三孔

及第四孔之間．其理由有二：(I)後孔係由大指按放．「後孔一」既在第六孔第七孔

之間由右手(?)大指去按，（七六五各孔由右手食中名三指去按（參看劉誠甫

君中國器樂常識第八一頁）則「後孔二」當在第三第四兩孔之間由左手大指去

按．(2)第六第七兩孔之間因其開有後孔也，故該處無絲束之同樣第三第四兩孔

之間，亦未用絲束．當是昔日該處開孔之遺制．至於陳暘所謂：『以五凡工尺上一四

六勾合十字譜其聲』以及遼史樂志所謂：『各調之中度曲協音其聲凡十日五凡

工尺上一四六勾合近十二雅律於律呂各關其一；』（參看本書第五章第二節）其

字譜次序，頗與現時通行者不同其原因似係先言前面七孔五凡工尺上一四次言

後面兩孔六勾；最後乃言底孔．如果上面所書寸尺不錯則第六孔所發之音（專指

小頭管而言）當介於大太兩律之間，我們可以稱之爲「中立七階」．（按上面余

以夾鐘爲合者係因燕樂以夾鐘爲律本，以便易於比較之故．究竟該管基音是否等

於夾鐘則係另一問題．因此所謂大太兩律亦係相對的，而非絕對的）又「後孔二」

如在第三第四兩孔之間；而且第三孔略向第二孔方面移近一點，則一上勾尺各音

之間，各自成爲「半音」至於上列圖中，則似將「後孔二」除去之後，並將第三孔向

第四孔方面移近一點；於是由第三孔所發之音遂介於夷南兩律之間我們可以稱

之爲「中立四階」此兩種音階可由奏者利用各種特別吹法按法將該音提高一

點或降低一點以調中需用何律（大呂或太簇夷則或南呂）爲轉移倘奏者無

此技術聽其自然吹出不加補正則在一般未曾受過音樂教育之聽衆中當然當作

「半音」或「整音」看待不會求全責備的其餘管上所缺各律，如姑洗蕤賓應鐘

等等當然皆可利用各種特別吹法以求得之因此所有夾仲林夷無黃六均三

調皆可吹出惟大呂一均，在琵琶之上發生困難已如本章第五節所述而在頭管之

上則又因第六孔發音不準之故大呂一均，終不受人歡迎（按南宋七宮十二調中，

只有大呂均宮聲無商羽二聲又宋時管上既有後孔二故夷則一律當係「純四階」

非「中立四階」所以夷則可以爲均）

　　　第九節　起調畢曲問題

元脫脫宋史卷一百三十一頁，樂志載蔡元定六十調篇曰：『十二律旋相為宮，

各有七聲合八十四聲宮聲十二，商聲十二，角聲十二，徵聲十二，羽聲十二凡六十聲，

為六十調其變宮十二在羽聲之後宮聲之前變徵十二在角聲之後徵聲之前宮徵

皆不成；凡二十四聲不可為調黃鐘宮至夾鐘羽，並用黃鐘起調黃鐘畢曲大呂宮至

姑洗羽，並用大呂起調大呂畢曲太簇宮至仲呂羽，並用太簇起調太簇畢曲夾鐘宮

至蕤賓羽，並用夾鐘起調夾鐘畢曲姑洗宮至林鐘羽，並用姑洗起調姑洗畢曲仲呂

宮至夷則羽，並用仲呂起調仲呂畢曲蕤賓宮至南呂羽，並用蕤賓起調蕤賓畢曲林

鐘宮至無射羽，並用林鐘起調林鐘畢曲夷則宮至應鐘羽，並用夷則起調夷則畢

南呂宮至黃鐘羽，並用南呂起調南呂畢曲無射宮至大呂羽，並用無射起調無射畢

曲應鐘宮至太簇羽，並用應鐘起調應鐘畢曲是為六十調』茲舉黃鐘宮至夾鐘羽

一例如下：

黃鐘宮

黃鐘	宮
太	商
姑洗	角
蕤	變徵
林	徵
南	羽
應	變宮
黃	宮

無射商 ｛
黃—商　太—角　姑—變徵　仲—徵　林—羽　南—變宮　無—宮　黃—商
｝

夷則角 ｛
黃—角　太—變徵　姑—徵　仲—羽　林—變宮　夷—宮　無—商　黃—角
｝

仲呂徵 ｛
黃—徵　太—羽　姑—變宮　仲—宮　林—商　南—角　無—變徵　黃—徵
｝

夾鐘羽 ｛
黃—羽　太—變宮　夾—宮　仲—商　林—角　南—變徵　無—徵　黃—羽
｝

以上五調皆以黃鐘起調黃鐘畢曲所謂黃鐘宮者無他，即黃鐘均宮音是也。無射商，則為無射均商音夷則角，則為夷則均角音如此類推下去黃鐘無射等等律呂，係確定該調中宮字一音之高度宮商角等等音名則係確定該調組織形式（換言之，即調中「半音」位置之變易）究竟該篇樂譜屬於何音？則宜視該篇樂譜首尾兩音以為標準此起調畢曲說之內容也。

沈括夢溪筆談卷六第三頁云：『法雖如此，然諸調殺聲不能盡歸本律故有偏殺，側殺旁殺元殺之類雖與古法不同，推之亦皆有理．知聲者皆能言之，此處不備載也．』

白石道人歌曲卷四云：凡曲言犯者，謂以宮犯商，商犯宮之類．如道調宮上字住，雙調亦上字住所住字同．故道調曲中犯雙調，或於雙調曲中犯道調．其他準此．唐人樂書云犯有正旁偏側：宮犯宮為正宮，宮犯商為旁宮，宮犯角為偏宮，宮犯羽為側宮此說非也．十二宮所住字各不同，不容相犯．十二宮特可犯商角羽耳．

張炎詞源卷上第十三頁結聲正訛云：『商調是八字結聲用折而下若聲直而高不折則成幺字即犯越調仙呂宮是ㄱ字結聲用平直而微折而下則成八字即犯黃鐘宮正平調是マ字結聲（原文將マ訛為り）用平直而去若微折而下則成り字即犯仙呂調道宮是り字結聲（原文將り訛為し）要平下莫太下而折則帶八一雙聲即犯中呂宮高宮是ㄢ字結聲要清高若平下則成八字犯大石角微高則成幺字是正宮南呂宮是人字結聲要平而去若折而下則成一字即犯高平調．』

凌廷堪燕樂考原卷一第二十頁云：「朱文公云：張功甫在行在，錄得譜子，大凡

壓入音律，只以首尾二字首一字是某調，章尾卽以某調終之。（原注：沈存中姜堯章

但云殺聲住字不云首一字也．蔡季通因此遂有起調畢曲之說．）如關雎，關字合作

無射調，結尾亦作無射聲應之．葛覃，葛字合作黃鐘調，結尾亦作黃鐘聲應之．如七月

流火三章，皆七字起七字則是清聲調亦以清聲結之．如五月斯螽動股二之日鑿冰

沖沖五字鑿字皆是濁聲黃鐘調，末以濁聲結．（原注：此卽補筆談所謂殺聲也度曲

家於某調殺聲用某字者，蓋以紀此曲之當用某調耳．非各調別無可辨，徒恃此以辨

之也．朱文公誤謂調之所係，全在首尾二字．蔡季通因此附會為起調畢曲之說以疑

誤來學遂為近代以來言樂者之一大迷津矣．）」篇末凌氏並附以案語云：「案蔡

元定律呂新書起調畢曲之說於古未之前聞也．彼蓋因鄭譯之八十四調去二變而

演為六十調於心終覺茫然無術以別之．因見沈氏筆談某調殺聲用某字又見行在

譜子首一字是某調章尾卽以某調終之之語又以殺聲及首尾等語不典遂乃撰為

起調畢曲之言以為六十調之分別在此．而又諱其所自來，以驚愚惑衆究之於沈氏

之所謂殺聲者，又何嘗了然於心哉！某調殺聲用某字者，欲作樂時，見此曲殺聲是某

字，即用某調奏之，非宮調同此抗隊，而徒恃殺聲一字，以爲分別也。如宮調別無可辨，

徒以殺聲辨之，則黃鐘起調畢曲謂之黃鐘宮者改作太簇起調畢曲，又可謂之太簇

宮，則宮調亦至無定不可據之物矣。後之論樂者，如唐應德李晉卿輩咸奉起調畢曲

爲聖書，豈知其爲郢書燕說淺近如此乎？殺聲者即姜堯章所謂住字也。……又案：起

調畢曲之說，蕭山毛氏駁之曰：設有神瞽於此，欲審宮調，不幸而首聲已過，則雖按其

聲而茫然不解爲何調，必俟歌者自訴曰頃所歌者首聲爲某聲而後知之，此稚語也。

可謂解頤之論矣。』

　　光祈案張炎結聲正訛所舉諸例，與蔡元定所定之「畢曲」其義相同。至於沈

括所謂「殺聲」則與蔡張兩氏不盡相同。沈括所謂「元殺」似指宮調結聲用本

均宮音之律而言（如道調宮則用仲呂一律即上字畢曲請參看本章第四節表內

仲呂宮一項）。「偏殺」似指商調結聲而用本均宮音之律而言而且此律當較該

調基音低二律（譬如雙調而用仲呂一律畢曲）。「側殺」似指羽調結聲而用本

均宮音之律而言，而且此律嘗較該調基音低九律．（譬如仙呂調，而用仲呂一律畢

曲）「寄殺」似指角調結聲既不用本均宮音之律，亦不用本均角音之律而用本

均徵音之律而言，而且此律嘗較該調基音高三律．（譬如高大石角，既不用仲呂一

律亦不用南呂一律，而用本均徵音之律〔即黃鐘其在字譜則爲合或六〕以畢曲，

所以稱之爲「寄」．）在此四種「殺聲」之中其「元殺」一種，實與蔡張兩氏各

種宮調結聲相符其在各種結聲中，實居主要地位所以稱之爲「元」．其餘三種或

不用本調基音之律結聲，而用本均宮音之律所以稱之爲「偏」爲「側」．或不用

本調基音之律結聲，而用本均徵音之律；在事實上無異將「他均宮音之律」寄在

本均，所以稱之爲「寄」．因此，余疑沈氏所言各種「殺聲，」係指具有移宮犯調之

樂譜而言．而蔡張兩氏之結聲則係專指單純樂譜而言關於移宮犯調一事余當另

作專書論之．

　本來吾人辨別調式，不能專恃「結聲，」誠如凌廷堪氏所言．但「結聲」終是

一大標記我們考察一篇樂譜究竟屬於何調？第一步應先看結尾一音係何音第二

步再看該音在全篇樂中，是否佔重要位置．「所謂佔重要位置者，譬如該音在譜中，

出現次數特較他音爲多．而且多是重要音符．（或者多在拍中「板」上或者分配

在詩詞重要字面之上或者常居詩詞句讀之尾．）並較其他各音之音符爲長．（譬

如他音多係「四分音符」或「八分音符」而該音則多係「二分音符」）如其

該項結尾之音同時復佔譜中重要位置則必爲「基音」（Tonika）無疑我們便可

斷定該調屬於何調反之若結尾一音在全篇譜中並不佔據重要地位則該調勢必

屬於沈括所謂偏殺、旁殺、寄殺之類因此吾人萬不可專以「結聲」定調宜以譜中

「重要音節」爲主．「重要音節」屬於何音，則爲何調此外還有．一種特別情形吾

人須加以顧及者即在音樂幼穉之國家其製譜者尚未具有確切明瞭之「調式」

概念往往欲製甲調者而事實上乃是乙調正如初學作詩之人本來決意用上平聲

三江之韻但是作完之後纔發現已跑到下平聲七陽去了製譜之事亦然譬如通篇

結構皆是商調但於結聲之時強用一個羽音遂呼之爲羽調是也西洋學者研究野

蠻民族音樂亦復如是蓋野蠻民族固無一定樂理以爲辨別「調式」之標準全在

研究者之細心審察，然後始能求得也．

至於「起調」之音固不必以「基音」爲限．但在西洋古典派作品其「起調」亦多喜用「基音」或「上五階」（Dominante 譬如宮調中之徵音）以便使人一聞該樂便知屬於何調，此正如吾國作詩往往首句即行押韻其意亦在使人立刻知其屬於何韻是也．上舉朱熹關雎一例其「起調畢曲」皆係「基音」（即黃鐘）反之，姜夔越九歌十篇其「畢曲」皆係「基音，」而「起調」則不以「基音」爲限鄙意以爲在吾國音樂未用移宮換調法以前（似從唐代起始用此法）其雅樂之「畢曲」一音必係「基音」殆毫無疑義（按古代雖知十二律旋相爲宮之法，但每次每人所奏者僅限於一調；非如移宮換調樂譜之同時雜用數調也．）惟「起調」是否用「基音」則不得而知耳．蔡元定創「起調畢曲」之說（？）究竟有無歷史根據雖不敢冒昧武斷但此說極有學理上之基礎，則吾人實可以斷言故明末大音樂學者朱載堉氏亦嘗採用其說．而凌廷堪氏直斥蔡元定爲「驚愚惑衆」則未免厚誣古人實爲賢者所不取也！

第十節　元曲崑曲六宮十一調

燕樂考原卷六第五頁云：『元周德清中原音韻陶宗儀輟耕錄論曲皆云：有六宮十一調．六宮者正宮中呂宮道宮南呂宮仙呂宮黃鐘宮是也．（原注：舊皆以仙呂宮為首今依燕樂次序正之．下十一調仿此．）十一調者大石調雙調小石調歇指調，商調越調般涉調高平調宮調角調商角調是也案燕樂既有七宮七角矣何由又有宮調角調也七角調宋教坊及隊舞大曲已不用矣何由元人尚有商角調也皆可疑之甚者考宋史樂志太宗所製曲乾興以來通用之，凡新奏十七調總四十八曲所謂十七調者正宮中呂宮道宮南呂宮仙呂宮黃鐘宮六宮大石調雙調（原注：宋史誤脫調字今補）小石調歇指調商調（原注：宋史誤脫商調今補）越調般涉調中呂調高平調仙呂調黃鐘羽（原注即黃鐘調）十一調燕樂二十八調不用七角調及宮商羽三高調（光祈按即大呂均之高宮高大石調高般涉調三種）七羽中又闕一正平調故止十七調也此則正史所傳鑿然可信者矣蓋元人不深於燕樂見中呂

仙呂黃鐘三調與六宮相複，故去之妄易以宮調角調商角調耳所以此三調皆無曲也．（原注中原音韻有商角調黃鶯兒六章輟耕錄併入商調則商角即商調之誤也）．

六宮之道宮，元人雜劇不用．金人院本有之是金時六宮尚全也十一調之小石調歇指調般涉調中呂調高平調仙呂調黃鐘調元人雜劇皆不用．金人院本亦有之惟無歇指調是金時十一調僅闕一調也以金元之曲證之，中原音韻小石調青杏兒注云：亦入大石調則小石調附於大石調矣．元北曲雙調有離亭宴帶歇指殺，則歇指調附於雙調矣．般涉調諸曲輟耕錄皆併入中呂宮，則般涉調附於中呂宮矣．中呂調金院本與石榴花同用則中呂宮亦附於中呂宮矣．元北曲商調有高平隨調殺則高平調

附於商調矣（原注高平調即南呂調）．元南曲有仙呂入雙調之名則仙呂調附於雙調矣黃鐘調金院本與喜遷鶯同用則黃鐘調附於黃鐘宮矣又．金院本有羽調混江龍南曲有羽調排歌，此羽調不知於七羽中何屬當是黃鐘羽也．混江龍本仙呂宮曲，

排歌亦在仙呂宮八聲甘州之後，然則黃鐘羽又可附於仙呂宮也．故元人雜劇及輟耕錄有曲者祇正宮中呂宮南呂宮仙呂宮黃鐘宮五宮；大石調雙調商調越調（凌

廷堪門人張其錦注其錦案輟耕錄越調無曲疑傳寫脫誤）四調較中原音韻少小

石商角般涉三調明人不學合其數而計之乃誤以爲九宮至於近世著書度曲以臆

妄增者皆不可爲典要也」

　　光祈按元曲崑曲所謂「六宮十一調，」係自南宋七宮十二調進化而出惟將

其中大呂均之高宮一種及仲呂均之正平調一種除去即成爲六宮十一調其名稱

如下：（參看本章第四節表內有※符號者．）

　　六宮：　正宮中呂宮道宮南呂宮仙呂宮黃鐘宮．

　　十一調：　大石調雙調小石調歇指調商調越調般涉調宮調（即中呂調？），

　　　　高平調商角調（即仙呂調？）角調（即黃鐘羽？）

　　但在實際上常用之調式只有九種即五個「宮聲」（正宮中呂宮南呂宮仙

呂宮黃鐘宮五種）四個「商聲」（大石調雙調商調越調四種）是也而「羽聲」

一類至是亦復完全排斥（參看上段所引燕樂考原及王季烈集成曲譜聲集卷一

第四頁）．

在明嘉靖間（西歷紀元後一五二二年至一五六六年），太倉魏良輔未創崑
曲以前，所有元曲皆用三絃伴奏．三絃無柱奏者可以自由取音，不但南宋七宮十二
調，可以盡量演奏卽鄭譯八十四調，亦復可以全行彈出．惟元曲宮調，既係沿襲宋人
燕樂之舊，故三絃之上所彈者似乎係以觱篥所能吹出者爲準繩其「調式」組織，
亦當與宋人燕樂一樣，係以一上之間及工凡之間爲「半音」．但自明季崑曲盛行
以後，南曲勢力侵入北方．自此以後所有南曲北曲（卽元曲）一概用笛伴奏（按
南曲自始卽用笛伴奏），而且只以小工笛爲準．與上述觱篥所吹音階微有不同．

第十一節　崑曲與小工笛

據康熙五十二年（卽西歷紀元後一七一三年）所刊佈之律呂正義，則笛有
二種：一爲姑洗笛，一爲仲呂笛．前者直徑爲四分三釐五毫．長度（自吹孔至底孔）
爲一尺二寸五分一釐七毫，陽月用之．後者直徑爲四分一釐六毫．長度爲一尺一寸
九分七釐二毫，陰月用之．茲將各孔尺寸彙列如下：

（仲呂笛）　　　　　　　　（姑洗笛）

吹口

底孔

仲呂笛

六工尺凡一四合	鄰孔距離（尺）	各孔距之吹口度長距（尺）	
六	0.0976	0.4233	第六孔
工	0.0877	0.5109	第五孔
尺	0.0748	0.5986	第四孔
凡	0.0842	0.6734	第三孔
一	0.0891	0.7576	第二孔
四	0.1058	0.8467	第一孔
合		0.9525	穿繩孔

姑洗笛

各孔距之吹口度長距（尺）		鄰孔距離（尺）
0.4426	第六孔	0.0916
0.5342	第五孔	0.0916
0.6258	第四孔	0.0782
0.704	第三孔	0.0881
0.7921	第二孔	0.0931
0.8852	第一孔	0.1107
0.9959	穿繩孔	

上圖第三孔所發之音，比上字高一點是爲「中立四階」，與前述頭管相同。第五孔與第六孔之間，則爲「短三階」．（即相距三律）若奏者利用各種特別吹法手法則「工」字稍高便成「下凡」；「六」字稍低即得「凡」音調中需用何音，即奏何音以補之．我們知道南曲不用一凡二字素與北曲相異．小工笛旣爲南曲所

用，則「翻調」之結果，「凡」與「下凡」兩音必須時常換用其式如下：

說明	1	2 △ 3 △ 4	5 △ △ 6	(1)	(2) △ (3) △ (七)
(俗名)	合	四　一　上　尺	工　凡　六	五	乙　仩　伬　㕫
尺字調	宮	商　角	徵　羽		宮
小工調		宮　商　角	徵	羽	宮
凡字調		宮　商　角	徵	羽	宮
六字調		宮　商　角	徵	羽	宮
正宮調		宮　商　角	徵	羽	宮
乙字調		宮　商　角	徵	羽	宮

表中符號：《係表示「四分之三音」；△表示「半音」；無符號者為「整音」.

亞剌伯數目係表示笛孔各調之中只有小工乙字兩調其音階恰與笛上之孔相合.

其餘四調必須利用上字而上字又是一個「騎牆派」同時代表上勾兩音因此之

故奏音必須臨時補正，以應眞正上字或眞正勾字之需要倘奏者不能補正，則該音

只好一任聽眾呼牛呼馬各隨其意而已．我們細看上表尺字六字兩調係用「下凡」

一音，而凡字乙字兩調則用「凡」音惟小工正宮兩調既不用「凡，亦不用「下

凡」崑曲宮調配笛一事既以小工尺字兩調互用或凡字六字兩調互用（其說詳

下）；當時奏者或係偏重小工凡字兩調，少奏尺字六字兩調以避用「下凡」一音，

亦未可知．蓋明末清初之際多以笛上第六孔爲「凡」字後來民間所流傳之笛制，

亦多以第六孔代表「六」「凡」兩音故也．童斐君中樂尋源卷上第二十一頁有

云：『全掩六孔舒氣平吹得第一聲（按卽合字）爲最低開下一孔得第二聲（卽

四字）則比一（卽合字）高一階依次遞開而上至第七聲爲平吹中最高之音吹

第七聲（卽凡字）若全開六孔則聲嫌高須將第四第五兩孔掩沒方爲合律……

第八聲卽一（卽合字）之淸聲（卽六字）掩下五孔獨開第六孔平吹得之若掩

六孔激氣高吹亦得第八聲（卽六字）自八而上之高音仍依二三四五之順序惟

愈高則吹氣當愈急耳』．

　　現在普通所謂小工笛係以一上二字及凡六二字爲「半音」譜中合四一上

等字，則視所標調名爲轉移譬如小工調係以小工笛上第一孔爲合字；而尺字調則

以小工笛上第一孔爲四字（合字係用高吹低唱之法）；一以調名爲轉移尺字調

凡字調等等名稱係以該調之「工」字分配小工笛上何字爲標準，該調工字分配

去.

在小工笛上尺字者，則爲尺字調分配在小工笛上凡字者，則爲凡字調如此類推下

近人王季烈集成曲譜（聲集卷一第九頁），吳梅顧曲塵談（卷上第九頁），皆以仙呂中呂正宮道宮（燕樂爲宮聲）大石小石（燕樂爲商聲）高平般涉（燕樂爲羽聲）配小工調或尺字調以南呂黃鐘（燕樂爲宮聲）商調越調（燕樂爲商聲）商角（燕樂爲羽聲）配六字調或凡字調以雙調（燕樂爲商聲）配乙字調或正宮調其所以每次各以高低兩調相配者（尺字低於小工凡字低於六字正宮低於乙字）大約係爲屆時歌者嗓子高低留活動餘地之故茲將各調所配笛色列圖表示如下：（下列表中欹指宮調角調三種未曾列入以其有目無詞，故也.又王吳兩君所配各調笛色當有所本惜其未將其所根據之書籍錄出或係根據九宮大成譜亦未可知；但余是時身處異國，未能獲讀此書，一一考證是爲憾耳！）

此種小工笛翻調結果計有兩點頗與唐宋元各代燕樂不同第一，從前燕樂係以工凡二字爲「半音」現在崑曲則以凡六二字爲「半音」（翻調之時，如笛上

缺乏此項「半音」則由奏者臨時利用各種特別吹法手法以補正之。）第二，從前

燕樂之黃鐘均（正宮大石調）夾鐘均（中呂宮）仲呂均（道宮，小石調）林鐘

均（高平調）夷則均（仙呂宮）各調現在崑曲皆將其納之於夾鐘（即小工調）

或大呂（即尺字調）兩均之中從前林鐘均（南呂宮）夷則均（商調商角調），

無射均（黃鐘宮，黃鐘越調）各調現在崑曲皆將其納之於仲呂（即凡字調）或林鐘

（即六字調）兩均之中從前夾鐘均，之雙調現在崑曲則將其改隸於夷南（夷南

均之名，係余所杜撰者，以該音介於夷南兩律之間，故也，即正宮調）或無射（即乙

字調）兩均之中要而言之崑曲各調所屬之「均」比較從前燕樂大爲減少因崑

曲雖亦有六均，但在事實上只有三個正均（小工調凡字調正宮調？），其餘三個

副均（尺字調六字調乙字調？）則只含一種「備選」性質而已。

上字調之合四兩音尺字調之合音在小工笛上均無之非利用高吹低唱之法

不可．換言之小工笛上之大呂均（即尺字調）亦是先天含有缺點者因此，余疑從

前尺字調或者不甚通用又余常以夾鐘配小工笛之合字當然是一種假定以便易

於比較說明．至於小工笛上之合字是否等於夾鐘當然是另一問題．其實吾人對於

黃鐘眞正高度，至今尚未能下一定論更違論夾鐘高度也！

上面所述者，只是關於各調所屬之「均」．至於各調之「調式」（如宮音商

音之類），則非考查該譜「結聲」以及利用其他審查「基音」之法不可（參看

本章第九節）．

現在假如我們一將葉堂納書楹曲譜（刊於乾隆五十七年，即西歷紀元後一

七九二年），調名與結聲，兩兩對照，則不盡與理論相合．細查該書所載琵琶記各曲，

計有南呂仙呂正宮黃鐘中呂五種「宮聲」越調商調雙調大石四種「商聲；但

各曲之一結聲」差不多十之七八是四字換言之皆是宋燕樂徵聲雅樂羽聲只有

「均」之區別而少「聲」之區別本來世界音樂進化多係保存「均」之區別減少

「聲」之區別（西洋古代亦有七調，現在則只有陽調陰調，而以十二律旋之）「均」

之所以保存，一則因爲歌喉高低不同，能歌夾鐘均雙調者，不必能歌無射均越調此

所以雙調越調雖同爲「商聲；」而因顧及歌者喉嚨之故，不能不有所選擇二則各

「均」之聲，既有高低之不同因而表現情感亦當然隨之而異正宮與道宮雖同屬

「宮聲；」但前者音較低，其所表現者爲「悵惋雄壯；」後者音較高其所表現者爲

「飄逸清幽」（以上二種評語係元周德清所下）．至於聲之種類所以日益減少

者，因音樂變化結構或表現情感之方法既日有所增殊不必專恃「聲」之區別以

爲描寫但吾國音樂進步較慢結構變化及情感表現之法皆嫌太少故「聲」之區

別，在吾國古代音樂中實佔重要位置元周德清中原音韻曾將六宮十一調之特性，

敍述如下

仙呂調清新綿邈．　南呂宮感歎悲傷．

中呂宮高下閃賺．　黃鐘宮富貴纏綿．

正宮惆悵雄壯．　　道宮飄逸清幽．

大石風流醞藉．　　小石旖旎嫵媚．

高平條暢滉漾．　　般涉拾掇坑塹．

歇指急併虛歇．　　商角悲傷宛轉．

雙調健棲激裊．　　商調悽愴怨慕．

角調嗚咽悠揚．　　宮調典雅沉重

越調陶寫冷笑．

在納書楹曲譜中各調多用四字為結，有減少「聲」之趨勢，已如上述．但該譜其餘各曲之中，亦間有採用上字（燕樂閏聲）尺字（燕樂宮聲）等等為結聲者，却尚能保存一部分燕樂之舊不過吾人利用上述考查方法所斷定之宮聲閏聲已

與該曲所標燕樂宮調之名,不盡相符耳.

第十二節　二簧西皮梆子各調

吾國二簧西皮所用之主要樂器爲京胡,梆子所用之主要樂器則爲胡呼.茲將

三調定弦之法圖列如下（圖中符號∧係表示「半音」）：

細觀上圖,則知二簧,西皮梆子之音階,亦以一上之間及凡六之間爲「半音」.

與上述小工笛相同,惟胡琴非如笛孔之受限制,按時較有活動餘地耳.現在吾人再進而考察二簧西皮挷子樂譜之結聲如何?據上海滬古齋發行之京調工尺譜所錄,則二簧「結聲」多為尺字西皮「結聲」多為上字挷子「結聲」多為六字列為表式則如下:

二簧	尺	工	凡	六	五	乙	仩
雅樂	宮	商	角	變徵	徵	羽	變宮
燕樂	宮	商	角	和	徵	羽	閏
西皮	上	尺	工	凡	六	五	乙
雅樂	宮	商	角	變徵	徵	羽	變宮
燕樂	宮	商	角	和	徵	羽	閏
挷子	六	五	乙	仩	伬	工	凡
雅樂	宮	商	角	變徵	徵	羽	變宮
燕樂	宮	商	角	和	徵	羽	閏

觀此，則知二簧西皮兩調，尚與燕樂宮調兩調有若干關係（與梆子調相符之

變調，在燕樂二十八調中無之）．誠然二簧西皮亦與雅樂組織相似；但二簧西皮爲

崑曲之繼承者而崑曲中尚能保存一部分燕樂之舊（卽宮調兩調）已如前節所

述，在理吾人只能說「兒子學父親」不能說「曾孫學曾祖」也．

中國音樂史上册終